觀賞魚圖鑑

162 種觀賞魚的神秘世界

趙嫣艷／主編

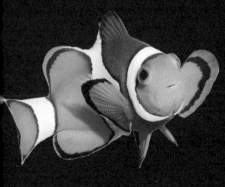

前言

走進不一樣的觀賞魚世界

觀賞魚是指具有特殊色彩或奇特外形的以供人們觀賞娛樂的小型養殖魚類。觀賞魚不僅能滿足人們對活體小型動物的飼養慾望，而且也能滿足人們探索自然的好奇心，同時展現出一種回歸自然的生活方式。

觀賞魚是一種天然的藝術品，具有裝飾和美化環境、修養身心、增添生活樂趣等作用，每種觀賞魚都有自己獨特的體態身姿和色彩斑紋，總是讓人賞心悅目。人們從養殖觀賞魚的過程中體驗到一種人生樂趣，一種精神投入的快感，一種豐富的生活方式。同時觀賞魚的出現又是社會文明進步的鮮明表現，一方面它產生於於社會經濟實力普遍增強的環境下，另一方面，高品質觀賞魚所帶來的經濟價值，在一定程度上也為人們增加了經濟收益。

為了讓讀者更好地瞭解不同種類的觀賞魚，我們編寫了這本書。書中選錄的都是常見的觀賞魚，它們或體態優雅，或顏色亮麗，或體形奇特，都是養魚愛好者在日常生活中所涉及的品種。本書對所列舉的每種觀賞魚，都標明了它的中文學名，細緻描繪了它的各部位特徵，詳細介紹了它的科屬、別稱、體長、分佈區域、養魚小貼士、性情、食性、魚缸活動層次等，並並為每種觀賞魚配備高清彩色照片，以圖鑑的形式展現魚的整體特徵，便於讀者全面認識觀賞魚。

本書在編寫過程中得到了一些專家的鼎力支持，在此，我們表示感謝。但由於水平有限，書中難免存在些許差錯，懇請廣大讀者批評指正。

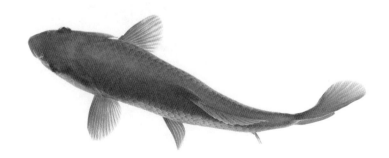

閱讀導航

魚的科屬、別稱 ————

科：雀鯛科
別稱：西紅柿、火紅小丑魚　　　體長：14 厘米

魚的中文名稱 ————

紅小丑

魚各部位特點的
詳細介紹 ————

　　紅小丑幼魚有兩條白斑，未成熟的魚體呈橙黃色，眼睛後方有一白色豎帶，隨著成長，其體色會逐漸轉紅，且身體後方出現黑斑並擴散至整個身體。成魚體呈黑色，側扁，吻短而鈍，口大，頭部、胸腹部以及身體各鰭均為紅色，眼睛後方有一條寬白帶，向下延伸至喉峽部，背鰭單一，軟條部延長而呈方形，尾鰭呈扇形，上下葉外側鰭條不延長呈絲狀。

尾鰭呈扇形

魚的主要分佈區域 ————

⇨ 分佈區域：西太平洋的珊瑚礁海域。
⇨ 養魚小貼士：幼魚因為體型小，不能進食大顆粒食物，初期要以進食浮游生物為主。

口部較大

背鰭基部長，
上面有刺條

魚體體色會隨著魚
齡增大逐漸轉紅

眼睛後方有一條寬白帶，
向下延伸到喉峽部

魚的食性可分為：
草食、肉食、雜食 ————

| 食性：雜食 | 性情：溫和，有領地觀念 | 魚缸活動層次：中層和底層 |

34　觀賞魚圖鑑

魚成熟後可達的尺寸

科：雀鯛科
別稱：小丑魚、海葵魚　　　　體長：12厘米

公子小丑

公子小丑的魚體呈橘黃色與白色相間，顏色分明，形狀呈橢圓形。體側有三條銀白色環帶，分別位於眼睛後、背鰭中央、尾柄處，其中背鰭中央的白帶在體側形成三角形。各鰭呈橘紅色有黑色邊緣。它喜歡依偎在海葵中生活，所以又被稱為「海葵魚」，會在自己所選的水域裏驅逐其他魚。

➪ 分佈區域：西太平洋海域，尤其是中國、菲律賓的礁石海域。

➪ 養魚小貼士：公子小丑魚一般以藻類、魚卵和浮游生物為食。

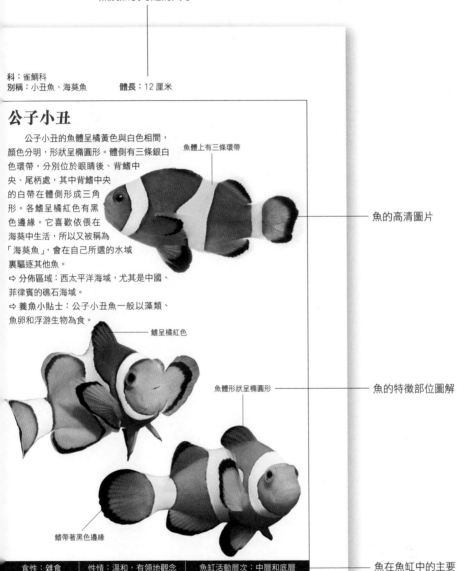

魚體上有三條環帶

魚的高清圖片

鰭呈橘紅色

魚體形狀呈橢圓形

魚的特徵部位圖解

鰭帶著黑色邊緣

食性：雜食	性情：溫和，有領地觀念	魚缸活動層次：中層和底層

魚在魚缸中的主要活動層次：上層、中層、底層、上層和中層、中層和底層、全部

魚的性情可分為：溫和、喜群集、膽小、有領地觀念、好爭鬥等

目錄

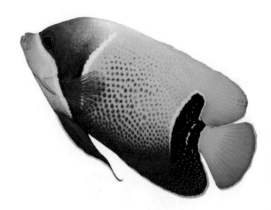

雙色神仙魚

第一章　熱帶海水魚

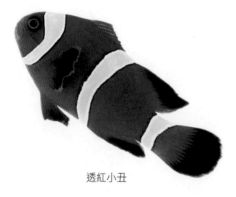

透紅小丑

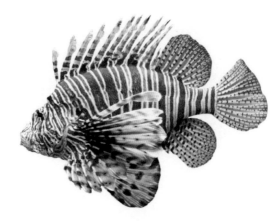

獅子魚

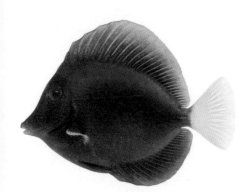

紫帆鰭刺尾魚

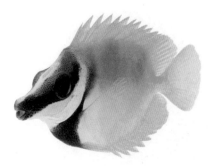

狐面魚

日光燈魚

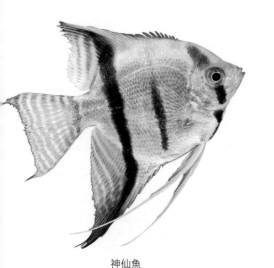

神仙魚

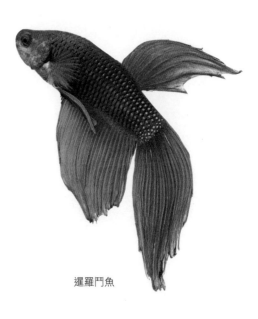

暹羅鬥魚

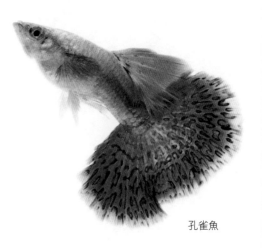

孔雀魚

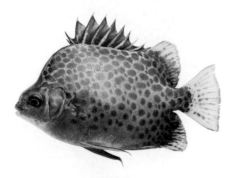

金錢魚

獅頭金魚

第三章　冷水性魚類

紅帽金魚

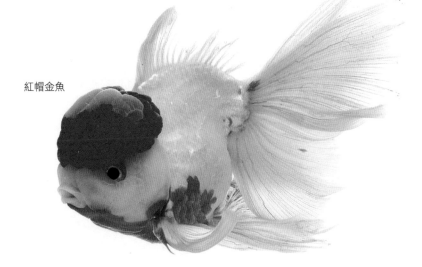

探索觀賞魚的神秘世界

觀賞魚的分類

　　世界上魚的種類有3萬～5萬種，其中可供觀賞的海水魚和淡水魚總共有2千～3千種，但常見的只有500種左右。以下將分別介紹幾類觀賞魚。

鯉科魚類

玫瑰鮍

　　魚體顏色偏淡，呈淡玫瑰色，因此被稱為玫瑰鮍，易存活。

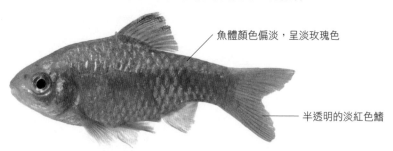

魚體顏色偏淡，呈淡玫瑰色

半透明的淡紅色鰭

科類特點：

　　鯉科為魚類中最大的一科，有2千多種，屬淡水魚類，分佈廣泛。鯉科魚類的身體形態豐富多樣，大多數身體上只有一個背鰭，與臀鰭明顯分開的腹鰭在腹部，尾鰭分叉；鯉科魚類的身體與多數魚類一樣被圓鱗覆蓋；為了能夠方便攝取各類食物，口器分化為各種不同的類型。鯉科魚類的身體有一神奇之處，即在鰾和內耳之間有一可活動的小骨胳，稱為「魏氏小骨」，作用是傳遞聲音。而「魏氏小骨」與脊椎骨相連的構造又被稱為「韋伯氏器」，可以傳遞魚鰾所放大的聲音振動，正是憑藉敏銳的聽覺，鯉科魚類才能夠更好地適應生存。

　　中國是世界上鯉科魚類最為豐富的國家之一，其中草魚、青魚、鰱魚和鱅魚四種鯉科魚自古以來都是農家魚塘中養殖的主要魚種，故有「中國的四大家魚」之稱。

銀鯊

　　偏向植食性，對水草特別偏愛。

大剪刀尾波魚

　　屬於雜食魚，不喜歡爭鬥，很適合混養，尾鰭部位顏色分明，呈叉形。

脂鯉科魚類

從頭部到尾部有一條明亮的藍綠色帶

腹部藍白色

霓虹燈魚

體表有一條霓虹縱帶，在光線折射下既綠又藍，尾柄處呈鮮紅色，游動時紅綠閃爍，非常絢麗。

尾柄處發出紅色光

科類特點：

脂鯉科是魚類中較大的一科，有1300多個品種，主要分佈於亞熱帶、熱帶，集中在非洲、南美洲的淡水湖或河流中。因品種不同，脂鯉科魚類的體形差異較大，有的粗壯且長達40厘米，而有的則只有4～5厘米長，非常纖細。脂鯉科魚類的牙齒鋒利，

以食人魚和銀板魚為例，它們能撕咬肉餌或其他魚類。在繁殖上，脂鯉科魚類屬卵生，產生的魚卵利用其黏性，黏附在水草上。

在脂鯉科魚類中，有很多類型的魚深受人們的喜愛，如霓虹燈魚、深紅燈魚等。

鮎科魚類

體形呈梭形，背部烏黑，利於隱藏

嘴型為長吻凸出

午夜鮎魚

午夜鮎魚主要活躍於夜間，有隱居的天性。

尾鰭呈叉形有大塊斑紋

科類特點：

鮎科魚類有2千多種，世界各地均有分佈，大多集中在美洲、亞洲地區。鮎科魚類多數生活在池塘或河川等淡水中，部分生活在海洋裏，以吞食小型魚類為主，也有草食性的。鮎魚形體為長形，頭部平扁，尾部側扁。嘴位於頭的下位，嘴小，末端僅達眼前緣下方。齒間細，呈絨毛狀，主要作

用是防止食物滑出。成魚的鬚有兩對，長可達胸鰭末端。

鮎魚眼小，視力弱，晝伏夜出，全憑兩對觸鬚獵食，很貪食，天氣越熱，食量越大，陰天和夜間活動頻繁。鮎魚的孵化方式特殊，雄性鮎魚把雌性鮎魚產的卵含在嘴裏，以此孵出小鮎魚。

麗魚科魚類

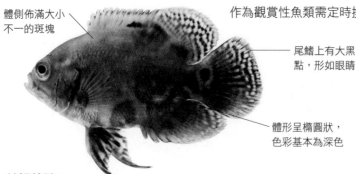

體側佈滿大小
不一的斑塊

豬仔魚

生長速度快，需要大量的食物。作為觀賞性魚類需定時換水。

尾鰭上有大黑
點，形如眼睛

體形呈橢圓狀，
色彩基本為深色

科類特點：

麗魚科魚類原產於南美洲、非洲及西印度群島，分佈於熱帶的海水或淡水中。因具有食用及觀賞用途而被引進到全球各地，主要分佈於非洲、亞洲和美洲等地，有2千多個品種。麗魚科魚類體形奇異，色彩絢麗，以保衛「領土」及無微不至地關懷後代的行為而引人注目。麗魚科魚類喜生活於靜止或微流的水域中。大部分魚將卵產在平滑的石塊、陶盆、玻璃片、金屬片上，卵子受精後由雌魚含在口中孵化，直到魚苗能獨立活動時，雌魚才停止保護。

鱂科魚類

人工育種已出現紅、
白、藍等顏色

劍尾魚

魚體強壯，抗寒性比較好，受驚後喜跳躍。

尾鰭寬長

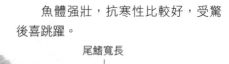

魚體呈紡錘形

科類特點：

鱂科魚類主要分佈於南美洲、北美洲、亞洲、非洲以及歐洲的一些溫暖地帶，集中在淺塘、湖泊以及一些稍鹹的沼澤河川中。鱂科魚類體形嬌小，如筒狀，尾鰭如旗。雄性魚色彩艷麗，花紋眾多。在繁殖期，雌性魚把卵產在水草或水底的沙石上，受精後經過幾週或數月之後才孵化。魚卵生命力較強，即使在斷水的情況下也能存活一段時間。鱂科魚類以雜食為主，可以捕食水面的食物。因色彩不同，各個種類之間不易識別。

攀鱸科魚類

魚體側扁延長
略呈長方形

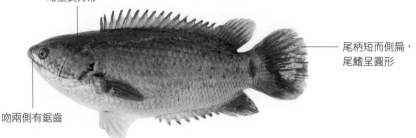

吻兩側有鋸齒

攀木鱸

魚的體色會受生活環境影響，大多是銀灰色。會跳躍。

尾柄短而側扁，
尾鰭呈圓形

科類特點：

攀鱸科魚類是小型亞洲淡水魚，原產於中國南方、馬來西亞、印度，為亞洲特有魚類，現分佈於亞洲、非洲等地。攀鱸科魚類的體內有一個輔助器官，可以在水面大量吸入空氣，分離其中的氧氣。攀鱸科魚類體表色彩豐富，圖紋眾多。繁殖時在水面建立巢穴，將卵產於其中，還會發出嘶啞的聲音。作為亞洲的特屬，攀鱸科魚類性情溫和，水中姿態優雅。而非洲的攀鱸科魚類性情凶猛，經常偷襲掠食。

鰍科魚類

三條寬黑橫紋環繞

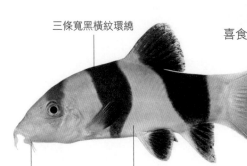

嘴部有四對觸鬚　　魚體呈橘黃色

醜鰍魚

醜鰍魚是鰍類魚中最漂亮的品種，喜食活餌料，飼養比較容易。

尾鰭呈叉形

科類特點：

鰍科魚類廣泛分佈於亞洲各地，生活在湖泊、池塘等富有植物碎屑的淤泥表層，且體型小，只有約10厘米長。鰍科魚類體形圓，身短，皮下有小鱗片，顏色青黑，渾身黏滿了黏液，因而滑膩無法被握住。在鰍科魚類眼睛下方有一根可豎直的棘，用以威懾入侵者。鰍科魚類適應性較強，當水中缺氧時，可進行腸壁呼吸，而在水體乾涸後，可鑽入泥中潛伏，當嚴重缺氧時，也能躍出水面，用嘴呼吸。

觀賞魚的繁殖

胎生魚

　　胎生魚其實是卵胎生的，卵在母魚的腹腔中受精之後並沒有附在母體，而是直接吸收卵黃的營養發育成為仔魚。胎生魚受精過程是由雄魚臀鰭附近的交接器，把精液送進雌魚的生殖器中，進行體內射精，這個過程稱為交尾。如果魚所在的水溫環境適宜，懷孕期大概為一個月，仔魚入水時已經能夠夠獨立照顧自己。大多數胎生雌魚有一項特殊的技能，它可以將精液保存在體內，不需要再次交尾就可以孵出小魚，如孔雀魚。而體內不能貯存精液的胎生魚，則需要孵化後重新交尾，其仔魚依靠胎盤而獲取營養。

孔雀魚

撒卵

　　這是非常簡單的繁殖方式，但是其存活率不太高，所以雌魚會增加產卵的數量，來提高卵存活的概率。雌魚會在接受雄魚的追求後在水中產下魚卵，這時，雄魚會給這些卵子受精，受精後的魚卵會順水漂流，有些直接會被其他的魚吃掉，而少數依附水草和藏在亂石堆中的魚卵才會活下來。玫瑰鮍就是以撒卵方式繁殖的一種魚，其繁殖能力強。

玫瑰鮍

藏卵

　　用此類方式繁殖的魚的生存環境很特別，它們生活在每年都會乾涸一次的湖泊或池塘中，魚產的卵必須經受住乾涸的考驗，時間一般可達幾個月之久。在汛期來臨時，魚卵會重新浸泡在水中，這樣才能孵出小魚。觀賞性魚類的魚卵需要在水域乾涸之前就進行採集，然後在其半乾的狀態下進行保存，在需要的情況下進行孵化。劍尾魚就是以藏卵方式繁殖的一種魚。

劍尾魚

寄存卵

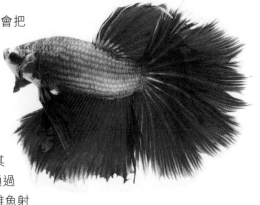

粉紅鼬小丑魚

顧名思義，這類魚卵需要有依附物，雌魚在產下魚卵之後，為保護這些魚卵，會尋找一些水草、岩石之類的依附物，將魚卵寄存在植物的葉子上或者是岩洞裏，也有利用雄魚特殊的肚囊來保護這些魚卵的。為保護自己的魚卵和新生的小魚，這些魚基本上都是成雙結伴而游。小丑魚就是以寄存卵的方式繁殖的一種魚。

嘴卵

這用這類繁殖方式繁殖的魚會把受精卵存放在自己的喉嚨裏，僅僅需要數週的時間，就可以將小魚孵化出來。等小魚可以自由活動時，雌魚就不再給小魚餵食了，在遇到特殊情況時，為保護小魚的安全，雌魚會把它們放入嘴中。位於大峽的鯉科魚類，其受精過程充滿趣味性，雌魚會通過觸碰雄魚臀鰭上的斑點，來促使雄魚射精。紅月鬥魚就是採用嘴卵這一特殊方式繁殖的。

暹羅鬥魚

長刺河豚

築巢

熱帶魚有很好的築巢本領，它們的築巢方式多種多樣，可以採取在沙裏挖洞的方式，也可以採取吐泡泡的方式。在氣泡巢中，雄魚會塗滿自己的唾液來吸引雌魚的進入，進行產卵和受精。魚的種類不同，所建的巢也會不同。雄性刺魚是魚類中的慈父，在孵卵期間，會隨時清掃或加固巢穴。

觀賞魚的歷史發展

飼養觀賞魚，一般選擇熱帶海水魚、熱帶淡水魚以及金魚、錦鯉等。

熱帶海水魚和熱帶淡水魚的養殖歷史已有150年，起源於法國。20世紀40年代之後，品種逐漸增多。到20世紀70年代後期，新發現的野生品種以及新培育的品種總量已超過2500種，常見的也有600多種，養殖規模也在不斷擴大。熱帶魚的觀賞點在體型和色彩，不同品種的體型差異很大。中小體型的品種，以游動速度快、體形奇特、成群性好、色彩艷麗而著稱，一般在飼養過程中用少量背景物點綴，可使水族箱背景豐富。而大型觀賞魚品種多，雜食偏肉食性，不食水草；游泳速度快，體質強，但多數具有一定的攻擊性；對氧氣、水溫和水質有一定要求，適應環境能力強，易於養殖。

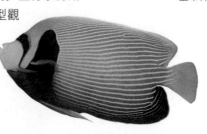

皇帝神仙魚

金魚起源於中國，養殖歷史至今已有1,700多年，由鯽魚變異而來，直到現在仍有原始野生種群。唐朝已有專業養殖的記錄；南宋時由野生逐漸移入家庭並用於觀賞；明朝時正式取名「金魚」，李時珍的《本草綱目》中已明確記載了當時的一些名貴品種。從元朝開始南方的養殖方式開始向北傳播；到清朝時金魚養殖遍及全國，形成了一定的規模。據統計：到1982年，金魚的品種已有240個，到現在已有500多個品種。金魚的觀賞點在形體和色彩，色彩鮮艷，姿態優美、飄逸，形體小而對稱、多變。雜食，喜食水草和浮游生物，生

日本金魚

性溫和，無主動攻擊行為。體質偏弱，對環境的
適應能力不強，對初養者養殖有一定難度。金魚
中高頭、龍種、蛋種等不同品種可以混養；水
泡和天眼品種較為特殊，因為眼的變異
影響視野，看不見前下方物
體，爭食能力較差，水泡
的體積較大，行動遲緩，
頭重尾輕，易於受損，
所以宜單養或少量混養。

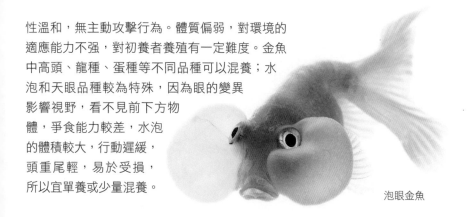

泡眼金魚

　　錦鯉是由鯉魚變異而來，最早是中國的野生紅鯉，後傳入日本，並在日本發現新的變色鯉。養殖歷史約210年。1804～1829年日本新潟縣培育出淺黃錦鯉和別光錦鯉；1917年培育出最原始的紅白鯉，後來有了紅白鯉改良品種，之後又出現了一系列品種。早期的變色鯉，色系少，1906年引進德國的無鱗「革鯉」和「鏡鯉」與日本原有的錦鯉雜交，才培育出色彩斑斕的品種，日本定為「國寶魚」，後改稱錦鯉，但品種遠不及金魚多，至今約有13個品系，120多個品種。錦鯉的觀賞點主要在色彩。錦鯉體型偏大、較標準，色彩濃厚而斑斕，氣質高雅而華貴；品種多；雜食，可食水草類植物；生性溫和，游泳速度快，呈流線型；無主動攻擊性；體質強，對環境的適應能力很好，易於養殖。容器養殖時宜用小體型魚，可多品種相配，平側視效覺果較好，水體同樣不宜用大量水草佈景；庭院小池養殖則宜用偏大體型，佈景主要用固定景，如曲線型池邊、假山、石墩、小雕塑、流水等，多品種配搭，宜俯視，以觀賞體態身姿和背部色彩為主。

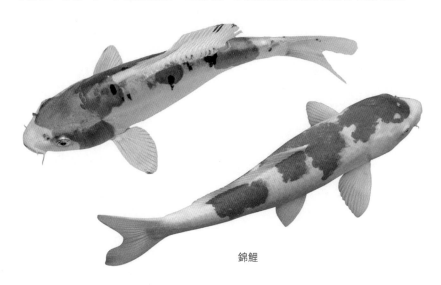

錦鯉

觀賞魚的器官與功能

　　魚類體型一般為漂亮的流線型，不同的生活環境會形成不同的體形，如側扁形、球形、棍形、帶形、扇形等。

鰭：由特殊的鰭條、棘條、刺和皮膚構成，運動由基部的骨骼肌控制。鰭分背、胸、腹、臀、脂、尾鰭6種

側線：是魚類特有的感覺器官，位於體側，由體表的鱗片進化而成，內有複雜結構，並有極為敏感的神經末梢，主要功能是感知環境中的振動、壓力和溫度

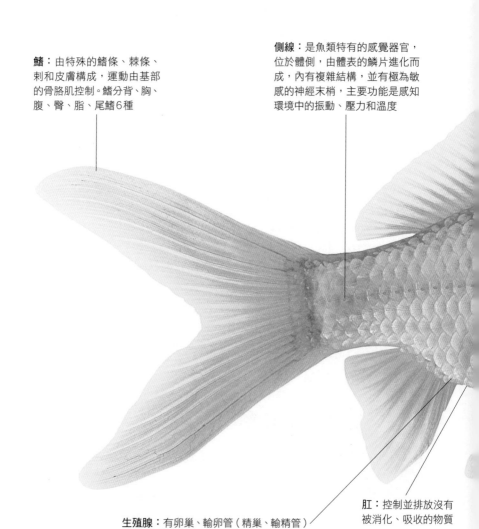

生殖腺：有卵巢、輸卵管（精巢、輸精管）以及一些內分泌腺組織等。生殖孔、交接器屬外部器官，後者主要在繁殖時才會出現，過後又收回體內，為產卵工具

肛：控制並排放沒有被消化、吸收的物質

皮膚：由表皮、鱗片與真皮構成。
表皮上有大量的色素細胞、黏液
細胞等，主要功能是抗菌、偽裝、
參與運動、發佈化學信息等

眼：三大類觀賞魚中只有金魚的眼睛變
化最大，也最具觀賞價值。不同品種的
魚的眼睛可視角度有較大差異，因而魚
的眼睛是不同品種選配同養的重要條件

鱗片：由特殊的
鈣角質化而成

唇：上有味覺細胞與嗅覺細
胞，可對食物進行選擇；也
可與舌配合起輔助呼吸作用

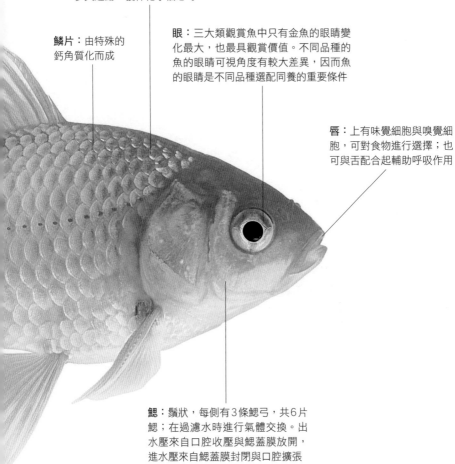

鰓：鬚狀，每側有3條鰓弓，共6片
鰓；在過濾水時進行氣體交換。出
水壓來自口腔收壓與鰓蓋膜放開，
進水壓來自鰓蓋膜封閉與口腔擴張

你是合格的飼養者嗎

觀賞魚的選擇與飼養

在家養魚，畢竟不像養小貓、小狗那麼簡單。買魚的時候，不僅要考慮魚的外形，還要考慮到魚的習性——是否需要特殊照顧，以及家中的魚缸能否滿足魚的生活需求等。如果你想將魚進行混養，那麼要考慮的因素更多。

購買魚時的健康檢查

要知道你所購買的魚，在到達商店之前，也許已經經過了長途跋涉，魚的身體已經很虛弱，甚至身體上已經有了創傷，在購買之前要進行仔細的檢查。

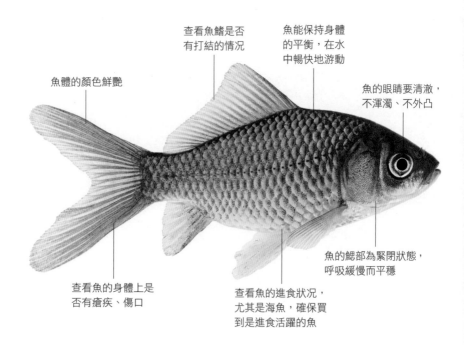

查看魚鰭是否有打結的情況

魚能保持身體的平衡，在水中暢快地游動

魚體的顏色鮮艷

魚的眼睛要清澈，不渾濁、不外凸

魚的鰓部為緊閉狀態，呼吸緩慢而平穩

查看魚的身體上是否有瘡疾、傷口

查看魚的進食狀況，尤其是海魚，確保買到是進食活躍的魚

考慮水族箱的大小

買魚的同時要考慮到家中的水族箱是否適合所購買魚的生存，一般購買的都是幼魚，有些魚生長的速度很快，長得過大就不適合待在空間狹窄的水族箱中；有些海魚更是不能直接在水族箱中飼養，所以要依據水族箱的大小來購買幼魚。

創造性養魚

　　想要在家中呈現一個小型的水底世界，就需要發揮創造力。偌大的魚缸中只養一種魚，未免太過單調，聰明的主人會依據魚的活動空間不同，購買能在水族箱各層活動的魚。這樣，你的水族箱就會呈現出一個奇幻的水底世界了。

魚的混養原則

　　每種魚都有不同的特性，在品種選擇和混養時，一般應掌握以下原則：

　　1. 上述不同類別觀賞魚間不宜互搭混養。

　　2. 熱帶魚中有淡水魚、海水魚之分的不能混養。

　　3. 性情凶猛與性情溫和的魚不能混養。如熱帶魚對金魚和錦鯉都具有一定的攻擊性，使其受驚、受傷。相反，攻擊性較強的魚混養在一起，反倒能減少互相之間的攻擊。另外，能混養的魚在空間的分配上應力求均勻，有些魚的領域性很強，要避免由於密度太大而發生爭奪地盤的行為。

　　4. 混養時同缸中的魚，體形上不可有過大的差距，大魚往往會仗勢欺負小魚。

　　5. 要掌握混養魚的食性，不同食性的魚混養一池會出現顧此失彼的現象。如金魚和錦鯉都屬鯉科魚類，雜食，當水體餌料不足或養殖密度過大時，有食用水草的習慣，對水草佈景有一定破壞性。

　　6. 要考慮水質、水溫的品種適應問題。比如非洲慈鯛喜歡pH值較高的水質，七彩神仙等魚較喜歡pH值較低的水質，許多熱帶魚並不喜歡很高的水溫，比如錦鯉、金魚等冬天飼養根本無須加溫。

飼養觀賞魚的常用設備

養殖觀賞魚，其實就是人為地模擬一個適合魚兒生長的生存環境，而這個人造環境的好壞，直接影響魚的生存狀態。因此，要養好觀賞魚必須配備基本的飼養器材，這樣才能使觀賞魚健康的生長，從而真正發揮「觀賞」的作用。一個功能基本完備的觀賞魚生存環境主要包括：水族箱、過濾裝置、充氣裝置、控溫裝置、照明裝置、置景。

水族箱

水族箱是養殖觀賞魚的最基本設備，它的外形、質地對觀賞魚也有十分重要的影響。常見水族箱主要有：

普及型玻璃水族條箱

是由五塊玻璃通過玻璃膠貼合形成的一種十分普通的水族箱。因其造價相對低廉而成為觀賞魚養殖中採用較多的一種水族箱，但該箱各玻璃貼面採用直角接合，使得觀賞角度受到一定的影響，箱的外形相對呆板。

曲面水族箱

採用整體玻璃製作而成，一改普及型水族箱的缺陷，在箱的正面形成一個優美的曲面，兩側由一塊玻璃成形，增加了觀賞視角及觀賞效果，是一種價格較高的水族箱。

過濾裝置

觀賞魚生活在封閉的水族箱中，每日排出的排泄物、殘餌腐食及水中的雜質，無法通過大自然的自淨作用進行調節。因此，要通過人為的方式對水進行處理，過濾裝置就是水處理的一種裝置。常見的過濾裝置包括過濾器和濾材。

過濾裝置：主要有底部式過濾、沉水式過濾、外部掛式過濾、過濾棉、珊瑚砂等。

底部式過濾：將過濾器安裝於水族箱底部，接空氣導管並在其上覆蓋4～5厘米的砂石，利用氣泵生產的氣流從下至上產生對流循環，使水流通過砂石形成的過濾層達到淨水的目的，本方式的水淨化功能優於其他方式的過濾裝置。另外，採用砂石作為濾材，可與魚、水草、水形成和諧一體的自然景觀，從而增加了水族箱的觀賞性。缺點是清理時十分費時、費事。

沉水式過濾：將過濾裝置沉入水中，利用水泵將水直接吸入到過濾器內，使水經由過濾器的濾材後再注入到水族箱中。此方式簡單，聲音小，方便維修和保護。

外部掛式過濾：將過濾裝置安放在水族箱的側邊或上方，以水泵將水抽進過濾器的濾材中進行過濾。本方式方便維修和保護，使用方便，但效果不如底部式好，常將其與底部式過濾配合使用。

過濾棉：除有能將水中的懸浮顆粒濾除的作用外，還可分解水中致病的有機物。可重複使用，當過濾沉積物過多時，只要清洗乾淨即可再次使用。

珊瑚砂：為海中珊瑚蟲形成的骨胳碎片，可使水質鹼性增強，影響水的硬度，因此，對於那些生活在酸性軟水中的觀賞魚，就不太適宜用此濾材。

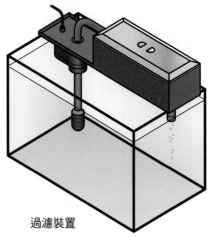

過濾裝置

充氣裝置

功能主要是向水中提供充足的氧氣。此外，充氣時形成的水流可使加熱時水溫均勻分佈，因此是養殖觀賞魚不可缺少的器材。家用水族箱常用的充氣裝置主要是電磁式振動充氣機。

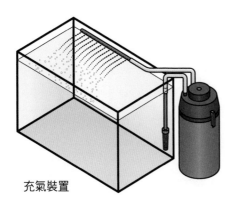

充氣裝置

控溫裝置

　　觀賞魚有許多原來生活在熱帶或亞熱帶地區，因此對水溫要求嚴格，一般都在20～30℃之間。水溫過低，會使魚的活力下降，易患病，甚至死亡。在中國大部分地區，均有氣溫低於20℃的時候，因此控溫裝置是熱帶觀賞魚養殖中必備的裝置。常用的控溫設備是外掛式加熱器，使用時將加熱器上端懸掛或吸附在水族箱壁上，使其連有電線的一端1/3～1/4長度暴露在水面上，然後通過頂端的溫控旋鈕設定所需的溫度。新購買的外掛式加熱器，在初次使用時最好經常觀察加溫情況，及時調整溫度，以免加溫過度或加溫不夠。

照明裝置

　　光不僅可以照明，還可以給魚缸內水草的光合作用提供能量。帶罩的日光燈照明效果最佳，但有海水礁石的魚缸則需要高強度的金屬鹼化燈或者水銀蒸氣燈。白熾燈發熱量太大，但也可以促進水草生長。

置景

　　堆砌假山、水底沉木、嫩綠的水草都可以用來裝飾水族箱。食草魚類可能會吃掉水草，因此可以用塑料質地的裝飾品來代替。需要注意的是，裝飾物所佔據的地方不能過大，否則會影響魚兒的正常活動範圍，而且購買的裝飾物不能出現

溶解或者揮發的情況，否則會污染水質，影響魚兒的健康。

　　除了以上列舉的裝置之外，有時，還需要一些管理器材和輔助器材。充足的裝備能夠為你養殖觀賞魚保駕護航。

　　日常管理器材是不可缺少的，配備合適、高檔的管理器材不僅可使你養殖觀賞魚時得心應手，而且也可以增添養魚的樂趣。另外，飼養觀賞魚的過程中難免會遇到各種問題，特別是對於初學者來說，準備足夠的輔助器材也是必要的。如魚撈，當魚生病時，它能轉移沒有生病的魚，撈取水中的死魚及漂浮物，防止疾病的傳染；購買魚撈時，魚撈的大小應與水族箱相適應，質地要柔軟，網眼要與養殖的魚類相配，否則容易對魚造成損傷。再如箱蓋，因為觀賞魚的品種多種多樣，每個品種的特點也不盡相同，有的魚很善於跳躍，箱蓋可以防止魚從水族箱中跳出，並能夠減少水分的蒸發，防止水中鹽度過高；箱蓋有兩種，一種是把燈和蓋合為一體的箱蓋，另一種是沒有燈的箱蓋，在日常飼養和管理時，燈蓋一體的箱蓋使用起來會更方便一些。

　　總之，飼養觀賞魚需要的設備應該儘量準備充足，並且要考慮到具體飼養的魚種，這樣才能避免因設備不足對魚帶來的不良影響，盡情享受飼養觀賞魚帶來的生活樂趣。

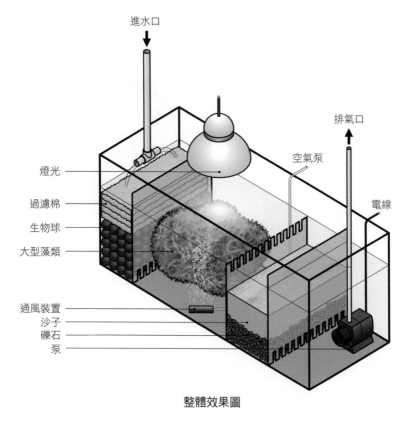

進水口

排氣口

空氣泵

燈光

電線

過濾棉

生物球

大型藻類

通風裝置

沙子

礫石

泵

整體效果圖

餵食觀賞魚

觀賞魚對蛋白質、脂肪的總需求量要比食用魚高許多，特別是蛋白質，一般含量在40%以上，部分名貴品種如七彩神仙魚在50%以上，海水觀賞魚更高，一般應在48% ～ 55%。觀賞魚對糖類的需求量卻比食用魚低，原因是食用魚利用糖類的能力較觀賞魚低。另外，餌料中還要添加一類特殊的增色成分，作用是促進魚類色素細胞的生長，使魚體色更加鮮艷亮麗。

餌料有兩大類：人工配製餌料、生物活餌料。

人工配製餌料

用多種動物、植物原料和不同種類的飼料添加劑，按一定比例加工配製而成。可分為三種：

1.生餌：由未熟製過的動植物餌料與相應的添加劑配製而成，優點是營養全、新鮮、加工簡單，缺點是不易貯存，用後對水質影響大，需要及時換水等。如以牛心或去脂牛肉、維生素、酵母、蛋黃等混合絞碎，冷凍儲存，使用時再切塊投餵。

2.片餌：各種薄片與薄片錠狀餌料，投入水中或黏貼缸壁即吸水軟化，魚再慢慢吸食。薄片餌料適合小型魚食用，餵食方便，但殘餌分散缸底不易清除，時間長容易造成水質污染。

3.膨化餌：這種餌料是在高溫高壓的機械設備下生產出來的，不但可以達到完全熟化的目的，而且具有殺菌效果，還可以根據需要製成浮性、半浮性、沉性產品。這種產品可以在水中維持3小時以上的完整性，其顆粒可大可小，根據不同種類觀賞魚不同生長階段，研製適合其攝食的膨化顆粒餌料。這種膨化顆粒餌料具有污染小、利用率高、投餵方便、儲存方便、營養成分完全按人工配方配製等優點，是目前飼養觀賞魚最理想的餌料。

金龜子幼蟲

生物活餌料

主要指各類用作餌料的水生生物，這些活體生物營養豐富、新鮮、易於消化吸收，對魚類有較強的誘惑力。餌料主要有輪蟲、水蚤（紅蟲）、豐年蝦、金龜子幼蟲、小型水

生昆蟲幼體等，動物性餌料可提供大量高品質的動物蛋白和各種特殊的生物活性物質，對魚類特別是幼魚的生長極為有利。在魚類幼體食性轉換前，尤其要用輪蟲、紅蟲等餵食，活餌中含水量達70%，更有利於消化吸收；另外活餌中還有麵包蟲、蠶蛹等動物性品種。植物性餌料有人工培育的各種藻類及水草等。植物性鮮活餌料可大量提供各種植物纖維、維生素以及多種礦物成分等，可提高魚體自身免疫力，提高抗病能力，並使體色更鮮艷。

投放原則

　　不同品種的魚對餌料的要求不同，食量也不同，投放的基本原則是多次、少量、分散。過多的投放，魚類食用過多，有的魚會因消化不良引起消化系統疾病，甚至導致死亡；同時投餌過多，沒有被食用的餌料易在水中腐敗，將對水質產生重大影響；投餌不足會引起魚兒爭鬥，因此餌料投放要適量。每天餌料用量一般為魚體重的3% ～ 5%。

觀賞魚的防病治病工作

觀賞魚的防病治病工作應堅持「預防為主，治療為輔，防重於治」的原則。具體應做好以下幾點：

（1）新購進的觀賞魚放養前，應進行魚體消毒，一般採用高錳酸鉀清洗。

（2）定期進行水體消毒。

（3）魚缸、水族箱等容器要經常刷洗和消毒。一般可用3%～5%濃度食鹽水或10毫克/升高錳酸鉀溶液浸泡2天，也可用20毫克/升漂白粉液消毒。

（4）當發現有病魚時，應及時將其取出單養；同時對食物、水和可能的病源加以消毒。如病情嚴重，發病魚數較多，還應對養殖用具及養殖場所進行消毒。

（5）換水、換魚時要細心操作，避免魚體受傷。

（6）要保證餌料質量，餌料要新鮮、清潔、適合口味，發霉變質的餌料不能投餵。

觀賞魚的常見疾病、病因、病狀及治療方法

疾病	病因	病狀	治療方法
爛鰓病	水質不良引起，水溫 20℃ 以上可傳染流行	病狀為鰓部多黏液，鰓絲蒼白、缺損、腐爛，呼吸困難，浮頭缺氧，行動遲緩無力	在水溫 32℃、濃度為 2% 的食鹽水中浸泡 15 分鐘；用 0.02% 濃度的呋喃西林液浸泡 10 分鐘，或再稀釋 10 倍後灑入全池、缸
腸炎病	食物不潔引起，4～10 月流行	病狀為厭食、獨處、腹脹、肛紅腫、排白色線狀黏性物、體色失鮮	用 0.1% 濃度的漂白粉液浸泡；每千克餌料加入 5～10 克呋喃唑酮，連續投餵 5 天
水霉病	體表傷痕和不潔水引起，水溫 18～23℃ 時流行，梅雨期多發病	病狀為體表傷口處有白毛狀菌絲，伴有組織壞死、潰爛、食慾差、行動緩慢，長時間會引起死亡	0.4%～0.5% 濃度的食鹽水加同樣濃度的碳酸氫鈉（小蘇打）灑缸，或 0.07% 濃度的孔雀石綠液浸泡病魚 3～5 分鐘
小瓜蟲病	水質過肥並有外來源引起，水溫 15～25℃ 易發	病狀為體表、鰭、鰓上有白色點狀囊泡、體瘦、鰭破、厭食、游動慢、多漂浮	用 1% 濃度的食鹽水浸泡數天；用 2ppm 濃度的硝酸亞汞藥液浸泡 30 分鐘
三代蟲病	一種寄生蟲病，4～10 月池養水質差易發	病狀為體瘦，拒食；初病時極度不安，後有狂躁現象，快速游時硬物撞擦體側，平時少動，體力耗盡後死亡	用 0.02% 濃度高錳酸鉀洗泡病魚 10 分鐘；用 0.2%～0.4% 濃度晶體敵百蟲液遍灑全缸
浮頭	水體缺氧引起，夏季悶熱易發	在病狀為無論大小魚均浮水面，吞食空氣，呼吸急促，人趕不走或走不遠又回，厭食	實時人工增氧，加強水體對流，減少水體有機物和生物密度，緊急時可換水或化學增氧
漂浮病	食物或水環境不良引起，低溫下易發	病狀為靜態側翻浮於水面或沉底，偶有無方向性擺動，呼吸慢而平穩，極少食	病魚集中管理，上調水溫，常以人工調整不浮不沉的狀態，量少多次投餌，靜養 2～3 周
感冒	短時溫差過大和水質不適引起，四季都可發	病狀為少動，不食，體色失鮮，各鰭收縮，神情木訥，無力	病魚集中管理，投鮮活餌，上調水溫，少換水，少刺激，加強光照，加少許小蘇打調水，靜養

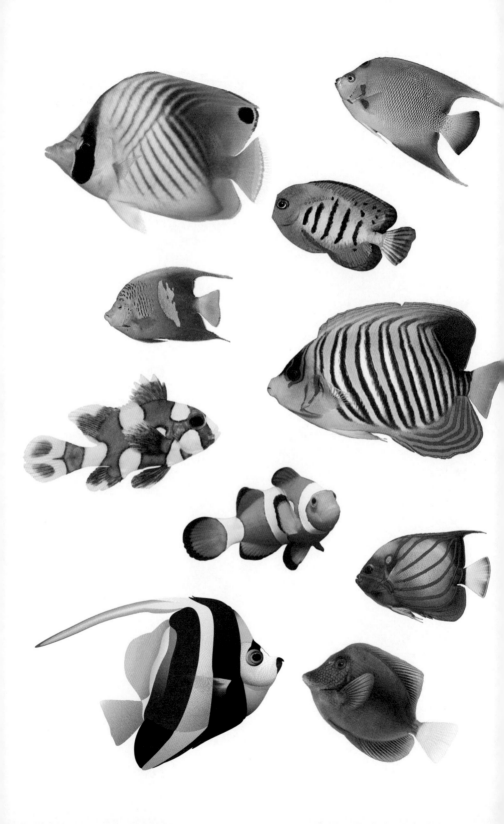

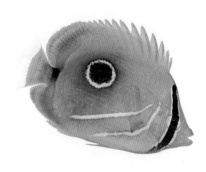

第一章
熱帶海水魚

熱帶海水觀賞魚主要來自於
印度洋、太平洋中的珊瑚礁水域，
品種很多，體形奇特，體表色彩豐富，
具有一種原始神秘的自然美。
熱帶海水觀賞魚較常見的品種有
雀鯛科、棘蝶魚科等。
體表花紋豐富，千奇百怪，
充分展現了大自然的神奇魅力。

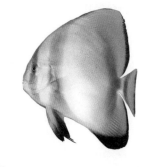

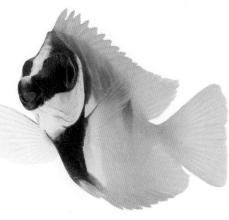

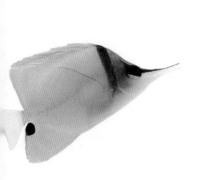

紅小丑

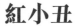

　　紅小丑幼魚有兩條白斑，未成熟的魚體呈橙黃色，眼睛後方有一白色豎帶，隨著成長，其體色會逐漸轉紅，且身體後方出現黑斑並擴散至整個身體。成魚體呈黑色，側扁，吻短而鈍，口大，頭部、胸腹部以及身體各鰭均為紅色，眼睛後方有一條寬白帶，向下延伸至喉峽部，背鰭單一，軟條部延長而呈方形，尾鰭呈扇形，上下葉外側鰭條不延長呈絲狀。

尾鰭呈扇形

⇨ **分佈區域：**西太平洋的珊瑚礁海域。

⇨ **養魚小貼士：**幼魚因為體型小，不能進食大顆粒食物，初期要以進食浮游生物為主。

口部較大

背鰭基部長，
上面有刺條

魚體體色會隨著魚
齡增大逐漸轉紅

眼睛後方有一條寬白帶，
向下延伸到喉峽部

| 食性：雜食 | 性情：溫和，有領地觀念 | 魚缸活動層次：中層和底層 |

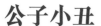

公子小丑

　　公子小丑的魚體呈橘黃色與白色相間，
顏色分明，形狀呈橢圓形。體側有三條銀白
色環帶，分別位於眼睛後、背鰭中
央、尾柄處，其中背鰭中央
的白帶在體側形成三角
形。各鰭呈橘紅色有黑
色邊緣。它喜歡依偎在
海葵中生活，所以又被稱為
「海葵魚」，會在自己所選的水域
裏驅逐其他魚。

魚體上有三條環帶

⇨ **分佈區域**：西太平洋海域，尤其是中國、
菲律賓的礁石海域。

⇨ **養魚小貼士**：公子小丑魚一般以藻類、
魚卵和浮游生物為食。

鰭呈橘紅色

魚體形狀呈橢圓形

鰭帶著黑色邊緣

食性：雜食	性情：溫和，有領地觀念	魚缸活動層次：中層和底層

科：雀鯛科
別稱：橙紅小丑魚　　　　**體長：**8厘米

粉紅鼬小丑魚

　　粉紅鼬小丑魚的魚體呈金色帶粉紅色，它和紅小丑相似的地方就是有一道白色較窄的條紋穿過頭部、蓋住鰓蓋。粉紅鼬小丑魚還有一條白色條紋從吻端穿至尾柄末端，瞳孔邊有金框圈住黑眼睛。鰭圓，色澤較魚色淺些，雄魚的背鰭和尾鰭有橘黃色邊緣。粉紅鼬小丑魚經常躲避在海葵處。

鰭呈圓形

⇨ **分佈區域：**菲律賓、中國、泰國及澳洲北部海域。

⇨ **養魚小貼士：**粉紅鼬小丑魚的個性很膽小，最好在水族箱中為其提供一些可躲避的東西。

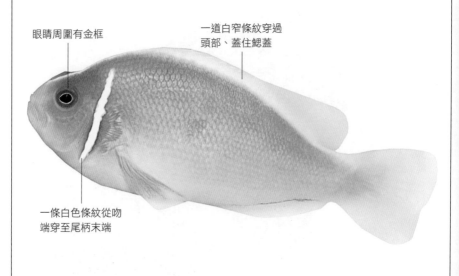

眼睛周圍有金框

一道白窄條紋穿過頭部、蓋住鰓蓋

一條白色條紋從吻端穿至尾柄末端

| 食性：雜食 | 性情：膽小 | 魚缸活動層次：中層和底層 |

科：雀鯛科
別稱：棘頰小丑魚　　　　體長：15 厘米

透紅小丑

透紅小丑的魚體比較強壯，整體體色是深紫褐色，最明顯的特點是眼睛下有一對大刺，因此它又被人們稱為棘頰小丑魚。另外，還有三道白色細細的條紋縱穿魚體。

⇨ **分佈區域**：印度洋、太平洋地區，尤其是馬達加斯加、菲律賓、澳洲等地的珊瑚礁中。

⇨ **養魚小貼士**：透紅小丑可以混養，但是最好與大小不同的其他魚，如公子小丑魚等混養。

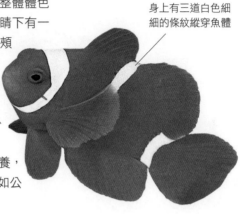

身上有三道白色細細的條紋縱穿魚體

眼睛下方有刺，因為這個特點該魚又被稱為「棘頰小丑魚」

魚體呈深紫褐色

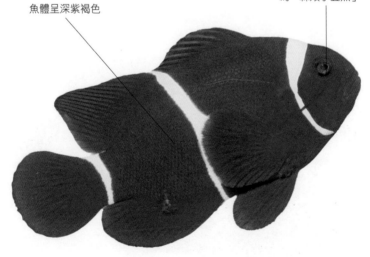

食性：雜食	性情：好爭鬥	魚缸活動層次：中層和底層

科：蓋刺魚科
別稱：黃鸝神仙魚　　　**體長：**13 厘米

雙色神仙魚

雙色神仙魚最明顯的特徵就是魚體上有兩種顯而易見的顏色，魚體的前半部分是黃色，後半部分是深藍色。另外，它額頭部分還有一塊藍色斑紋，尾鰭部分呈黃色。雙色神仙魚因為外形原因，被叫作黃鸝神仙魚。

⇨ **分佈區域：**從東印度群島到薩摩亞群島的西太平洋珊瑚礁中。

⇨ **養魚小貼士：**雙色神仙魚喜歡成對或成群出現，主要以藻類、珊瑚蟲及附著生物為食。

身體上有黃、藍兩種顏色

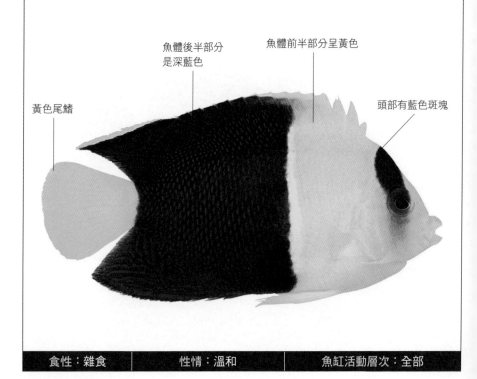

魚體後半部分是深藍色

魚體前半部分呈黃色

黃色尾鰭

頭部有藍色斑塊

| 食性：雜食 | 性情：溫和 | 魚缸活動層次：全部 |

科：蓋刺魚科
別稱：珊瑚美人、藍閃電神仙、雙棘刺尻魚　　　**體長**：13 厘米

藍閃電

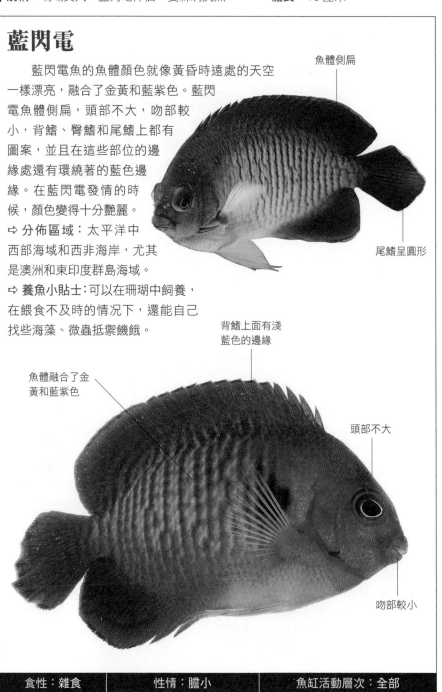

　　藍閃電魚的魚體顏色就像黃昏時遠處的天空一樣漂亮，融合了金黃和藍紫色。藍閃電魚體側扁，頭部不大，吻部較小，背鰭、臀鰭和尾鰭上都有圖案，並且在這些部位的邊緣處還有環繞著的藍色邊緣。在藍閃電發情的時候，顏色變得十分艷麗。

⇨ **分佈區域**：太平洋中西部海域和西非海岸，尤其是澳洲和東印度群島海域。

⇨ **養魚小貼士**：可以在珊瑚中飼養，在餵食不及時的情況下，還能自己找些海藻、微蟲抵禦饑餓。

魚體側扁

尾鰭呈圓形

背鰭上面有淺藍色的邊緣

魚體融合了金黃和藍紫色

頭部不大

吻部較小

食性：雜食	性情：膽小	魚缸活動層次：全部

科：蓋刺魚科
別稱：火焰仙　　　**體長：10 厘米**

火焰神仙魚

　　火焰神仙魚整體呈橘紅色，像火焰一樣美麗，是唯一具有鮮紅色彩的蓋刺魚。除此之外，從鰓後面至尾柄以及部分尾鰭為金黃色，有若干條黑色的條紋垂直分佈，背鰭和臀鰭的邊緣部分有黑色的邊線。火焰神仙魚比較健壯，水族箱要帶藏身地點及活石供其啃食，它會啃食珊瑚及軟體動物。

⇨ **分佈區域**：印度尼西亞、馬紹爾群島、瓦努阿圖。

⇨ **養魚小貼士**：不適於放入珊瑚缸；與溫和的魚混養時應該最後放入；不宜跟同類混養。

魚體上垂直分佈著若干條黑色的條紋

從鰓後面至尾柄以及部分尾鰭為金黃色

魚體整體呈橘紅色，像火焰一樣美麗

背鰭邊緣有黑色邊線分佈

食性：雜食	性情：有領地觀念	魚缸活動層次：底層

科：蓋刺魚科
別稱：金蝴蝶　　　**體長：22 厘米**

藍帶神仙魚

　　藍帶神仙魚頭部以及胸、腹、臀鰭為藍黑色，魚體中段為黃色帶藍色斑點，腹鰭和臀鰭環繞著鮮藍色邊線，鰓蓋後方的圓形斑紋為黑色帶深藍色邊線。幼魚背部呈黑色，身體有黑色帶藍色水平條紋，尾鰭為黃色。

⇨ 分佈區域：印度太平洋地區的珊瑚礁。

⇨ 養魚小貼士：它喜歡吃珊瑚蟲及軟體動物，也愛吃微藻類、絲狀藻類，飼養的時候應給予良好的環境和足夠的空間。

魚體上面分佈著帶藍點的黃色斑塊

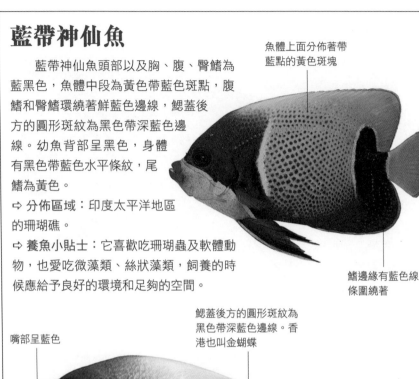

鰭邊緣有藍色線條圍繞著

嘴部呈藍色

鰓蓋後方的圓形斑紋為黑色帶深藍色邊線。香港也叫金蝴蝶

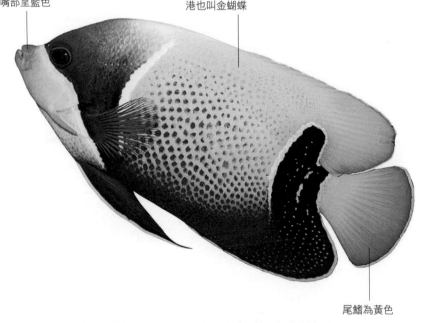

尾鰭為黃色

食性：雜食	性情：溫和	魚缸活動層次：中層和底層

科：蓋刺魚科
別稱：條紋蓋刺魚　　　　**體長**：45 厘米

皇后神仙魚

　　皇后神仙魚體色分明，非常漂
亮，幼魚和成魚魚體邊緣環繞
著藍色線條，形成鮮明的
藍色輪廓。鰓蓋的後部
及胸鰭的基部為鮮黃
色，鰓蓋有小刺保護，
臀鰭和背鰭很長，延伸至
尾鰭；它的鱗特別漂亮，錯落
有致，層層分佈。

⇨ **分佈區域**：大西洋西部，尤其是加勒比海域。

⇨ **養魚小貼士**：飼養皇后神仙魚需要標準的混合
海水，飼養水溫最好在 25℃。它們通常成對生
活於珊瑚礁中。

臀鰭和背鰭比較長，
一直延伸到尾鰭部

魚鱗層層分佈，
錯落有致

魚體體色分明，
非常漂亮

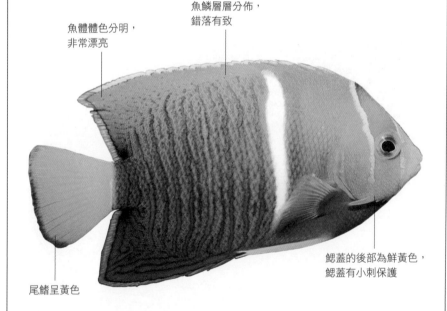

鰓蓋的後部為鮮黃色，
鰓蓋有小刺保護

尾鰭呈黃色

| 食性：雜食 | 性情：溫和 | 魚缸活動層次：中層和底層 |

科：蓋刺魚科
別稱：額斑刺蝶魚　　　　**體長：**45厘米

女王神仙魚

　　女王神仙魚體形呈橢圓且側扁，有鮮明藍色輪廓和數條鮮藍色豎紋，全身密佈呈網格狀具藍色邊緣的珠狀黃點，背鰭和臀鰭飾寶藍色的邊線，背鰭前有一藍緣黑斑，鰓蓋有藍點，鰓蓋後部及胸鰭基部為鮮黃色，眼睛周圍藍色，胸鰭基部有藍色和黑色斑。吻部、胸部、胸鰭、腹鰭以及尾鰭為橙黃色。成魚呈鮮黃色、綠色或金褐色，體表鱗片錯落有致。

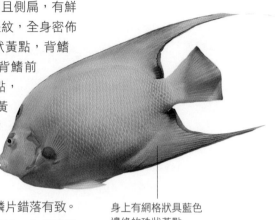

身上有網格狀具藍色
邊緣的珠狀黃點

⇨ **分佈區域：**大西洋西部海域，自美國佛羅里達經墨西哥灣到巴西、加勒比海。
⇨ **養魚小貼士：**該魚體色會因光線或相同種類的雜交而變異。

體形呈橢圓且側扁

眼睛周圍藍色

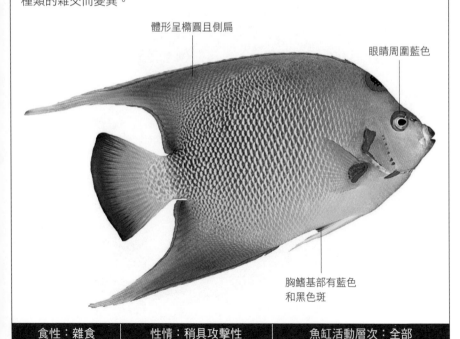

胸鰭基部有藍色
和黑色斑

| 食性：雜食 | 性情：稍具攻擊性 | 魚缸活動層次：全部 |

科：蓋刺魚科
別稱：無　　　　**體長：**25 厘米

三斑神仙魚

鰭呈圓形

　　三斑神仙魚大致形狀呈橢圓形，整
體顏色是鮮黃色，它最明顯的特徵
就是身上有三塊黑色斑點，分別
分佈在前額和兩個鰓蓋，這
三個斑點的面積都不大，像
點在魚體上的黑痣。另外，在
臀鰭邊還有一塊斜著的黑色塊，
在臀鰭靠近魚體的地方也是黃色，但
是要比鮮黃色淡。

⇨ **分佈區域：**東非和菲律賓的珊瑚礁中。
⇨ **養魚小貼士：**需要餵食多種食物，而且
三斑神仙魚對水質要求比較苛刻。

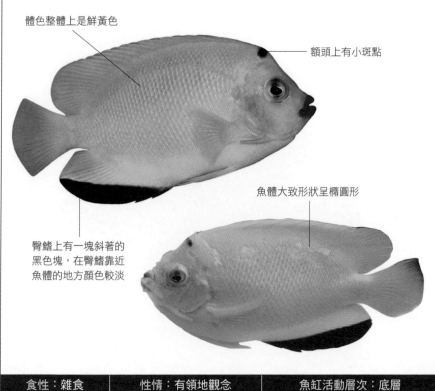

體色整體上是鮮黃色

額頭上有小斑點

魚體大致形狀呈橢圓形

臀鰭上有一塊斜著的
黑色塊，在臀鰭靠近
魚體的地方顏色較淡

食性：雜食	性情：有領地觀念	魚缸活動層次：底層

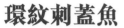

科：棘蝶魚科
別稱：白尾藍紋　　　**體長**：40 厘米

環紋刺蓋魚

環紋刺蓋魚最鮮明的特點就是魚體上有若干條閃亮的藍色條紋，在它的鰓蓋上方還有一條藍色的環。其幼魚和成魚的體色斑紋完全不同，幼魚為深藍色，成魚上方有藍圈，魚體有 5～7 條藍色弧紋，尾鰭是白色的，邊緣有淺黃色線條。

⇨ **分佈區域**：斯里蘭卡到太平洋中的所羅門群島。

⇨ **養魚小貼士**：飼養的水族箱要有藏身地方及活石，可在裏面放置青苔。環紋刺蓋魚有領地觀念，一般一缸放一條。

肩部有藍色環線

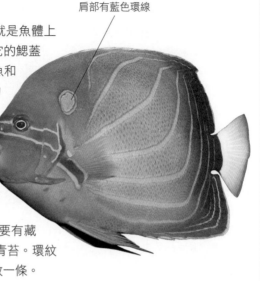

魚體上分佈著若干條閃亮的藍色條紋

該魚幼魚和成魚的體色斑紋完全不同，幼魚為深藍色

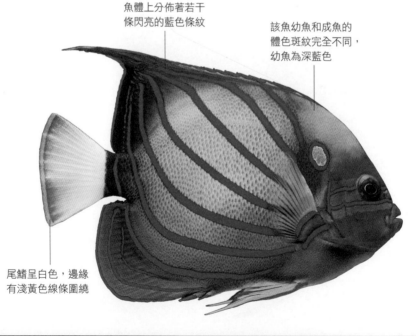

尾鰭呈白色，邊緣有淺黃色線條圍繞

食性：草食	性情：有領地觀念	魚缸活動層次：底層

科：棘蝶魚科
別稱：紫月、藍月神話　　　　**體長：**40 厘米

半月神仙魚

　　半月神仙魚得名於魚體上特有的半月形斑紋，幼魚時期身上有藍白斑紋，隨著魚體長大，白色的斑紋逐漸消退，就形成了半月斑紋。半月神仙魚的額頭微微隆起，胸鰭無色，比較小，在繁殖期，雌魚會因有卵在身而顯得比較臃腫。

➪ **分佈區域：**紅海、西印度洋的珊瑚礁中。

➪ **養魚小貼士：**有領地觀念，在飼養的時候應給予良好的水質環境。它以藻類、海綿和珊瑚為主食，可在水族箱懸掛藻類，讓它啄食。

胸鰭比較小

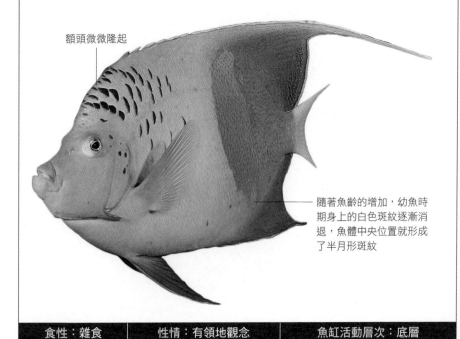

額頭微微隆起

隨著魚齡的增加，幼魚時期身上的白色斑紋逐漸消退，魚體中央位置就形成了半月形斑紋

食性：雜食	性情：有領地觀念	魚缸活動層次：底層

科：蝴蝶魚科
別稱：甲尻魚　　　　**體長**：30 厘米

皇帝神仙魚

　　皇帝神仙魚魚體呈橢圓形，幼魚時期體色呈深藍色，白色的條紋環繞著整個魚體，整體看起來鮮明漂亮；成魚的魚體顏色為褐色，魚體上有很多條淺黃色的條紋，這些條紋從上延伸至尾鰭以上，當皇帝神仙魚發情時，這些條紋會變成斑點。皇帝神仙魚的胸部呈灰色，胸鰭、腹鰭為黃色，尾鰭全部為黃色。

⇨ **分佈區域**：印度洋、太平洋的珊瑚礁海域。

⇨ **養魚小貼士**：飼養時如果給予合適的水質條件，可以長得很大，因此需要大的水族箱。

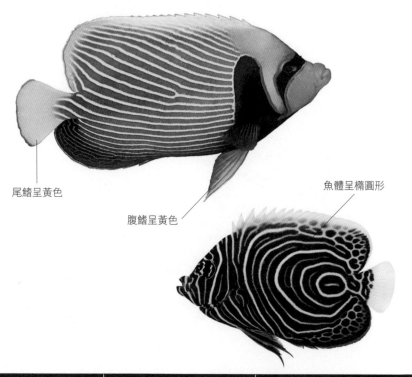

成魚魚體呈褐色，分佈著很多條淺黃色的條紋

尾鰭呈黃色

腹鰭呈黃色

魚體呈橢圓形

食性：雜食	性情：溫和	魚缸活動層次：中層和底層

科：棘蝶魚科
別稱：法仙　　　　**體長：**30 厘米

法國神仙魚

　　法國神仙魚魚體呈卵圓形，顏色是灰黑色，魚體表面分佈著很多的黃色圓點，嘴部呈鮮黃色。幼魚黑色的魚體上，有四五條明顯的黃色垂直條紋，隨著魚的成長，黃色條紋褪去，魚體轉為深灰色，長大後，體表的黃色環帶會自行消失。正常情況下，法國神仙魚總是成雙成對的出現，只要對方還活著，它們都會一直在一起。和鴛鴦一樣，被視為忠貞動物。

魚體卵圓形，黑灰色

⇨ **分佈區域：**加勒比海及太平洋的珊瑚礁海域。

⇨ **養魚小貼士：**主要餵食冰凍的魚蝦蟹肉、貝肉、海水魚顆粒狀飼料等。

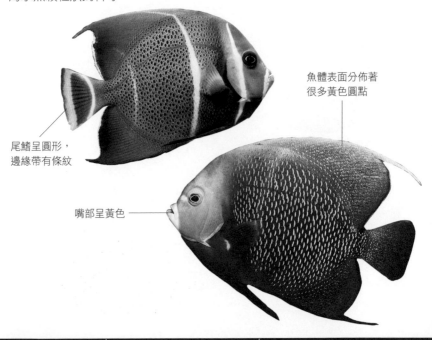

魚體表面分佈著很多黃色圓點

尾鰭呈圓形，邊緣帶有條紋

嘴部呈黃色

食性：雜食	性情：溫和	魚缸活動層次：中層和底層

科：棘蝶魚科
別稱：金蝴蝶、藍紋神仙魚　　　　**體長：**40厘米

可蘭神仙魚

　　可蘭神仙魚的魚體整體顏色為棕色偏黑，魚體上白色的條紋和藍紫色的條紋交錯分佈，連頭部也分佈著，這些條紋呈半圓形。成魚尾鰭上的圖案和阿拉伯字母相像，這是它名字的由來。

⇨ **分佈區域：**東非海域、紅海以及日本的珊瑚礁海域。

⇨ **養魚小貼士：**可蘭神仙魚總體上很漂亮，觀賞性較強，在飼養時，應注意給予它足夠的游動空間，適合在較大的水族箱中飼養，還需要設置供其躲避的物體。

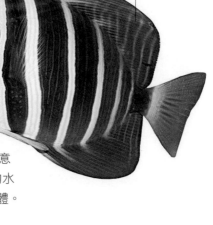

魚體棕色偏黑，白色條紋和藍紫色條紋交錯分佈

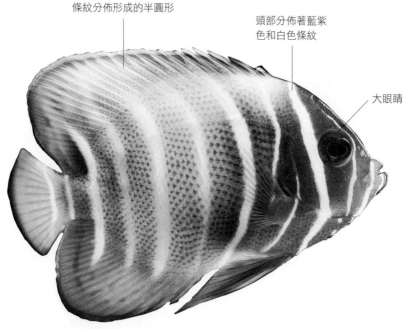

條紋分佈形成的半圓形

頭部分佈著藍紫色和白色條紋

大眼睛

| 食性：雜食 | 性情：溫和 | 魚缸活動層次：中層和底層 |

帝王神仙魚

　　帝王神仙魚整體的顏色十分絢麗，嘴部呈鮮黃色，尾鰭也呈鮮黃色，幼魚魚體上有四五條白色斑紋縱穿魚體，這些白色斑紋的邊緣被黑色條紋環繞著，顏色十分分明。隨著帝王神仙魚的長大，魚體上的白色斑紋更多，大概可達十條，背鰭後面是深藍色。

⇨ **分佈區域：**印度洋、太平洋地區的珊瑚礁中。

⇨ **養魚小貼士：**帝王神仙魚的觀賞性很高，會吃野生的寄生蟲，也吃小蝦、河蚌等，太大的帝王神仙魚在水族箱裏飼養起來會比較難。

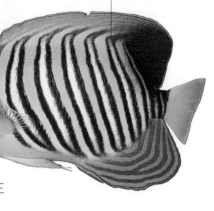

魚體上分佈著很多條白色斑紋，看起來十分漂亮

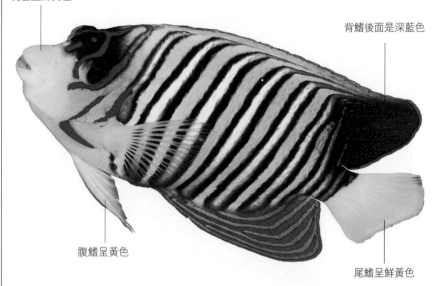

嘴巴呈鮮黃色

背鰭後面是深藍色

腹鰭呈黃色

尾鰭呈鮮黃色

| 食性：雜食 | 性情：溫和 | 魚缸活動層次：中層和底層 |

科：石鱸科
別稱：燕子花旦、圓點花紋石鱸魚、朱古力　　　　**體長：**45 厘米

小丑石鱸魚

　　小丑石鱸魚的體色隨著魚的生長而變化，幼魚為褐色，並分佈著大面積的白色斑點；成魚為偏白色，魚體上也分佈著斑點。背鰭前面有刺條。

➪ **分佈區域：**東印度洋到太平洋中部的礁石中。

➪ **養魚小貼士：**小丑石鱸魚會吃小的甲殼類動物、蠕蟲及海蝸牛，生長迅速，需要足夠的游動空間及充足的藏身地點。因此，飼養的時候應給予它足夠的游動空間和合適的水質。

背鰭前部有刺條

該魚體色會變化，幼魚呈褐色，成魚偏白色

吻部覆蓋著白色斑塊

魚體上分佈著鮮明的斑點

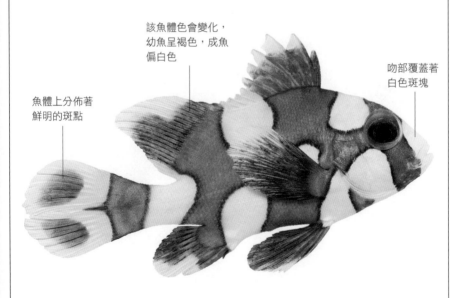

食性：雜食	性情：膽小	魚缸活動層次：中層和底層

絲蝴蝶魚

背鰭帶刺，在末端有絲狀延伸物

　　絲蝴蝶魚的魚體大致呈橢圓形，吻部尖而凸出，頭部上方輪廓略呈弧形，前鰓蓋緣有細鋸齒，鰓蓋膜與峽部相連，體側有許多斜線排列分佈，腹鰭及胸鰭呈淡色，背鰭帶刺向上隆起，背鰭末端有一條細細的絲狀的延伸物，尾鰭呈黃色。絲蝴蝶魚以小型無脊椎動物、珊瑚蟲、海葵及藻類碎片為食。

⇨ **分佈區域**：印度洋、太平洋海域的珊瑚礁中。

⇨ **養魚小貼士**：對水質要求高，水體要時刻保持清潔，否則會使魚的體質急劇下降。

魚體體側有許多斜線排列分佈

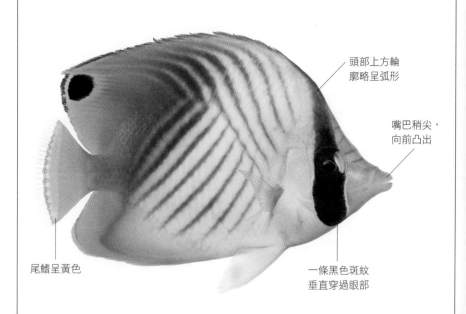

頭部上方輪廓略呈弧形

嘴巴稍尖，向前凸出

尾鰭呈黃色

一條黑色斑紋垂直穿過眼部

食性：雜食	性情：溫和	魚缸活動層次：中層和底層

科：蝴蝶魚科
別稱：月眉蝶　　　　**體長：**20 厘米

浣熊蝴蝶魚

　　浣熊蝴蝶魚整體呈暗黃色，吻部尖而向外凸出，額頭上方有一塊類似浣熊皮毛狀的斑紋穿過，在這塊斑紋之上，有一條白色的斑紋緊挨著，浣熊蝴蝶魚因此而得名。浣熊蝴蝶魚還有一個明顯的特徵就是魚體上有很多條深色斜紋穿過，這些斜線從腹鰭處向上穿過魚體，背鰭和臀鰭前有明顯的刺，尾鰭邊緣有黑色斑塊。

魚體上分佈著很多條深色的斜紋

尾柄有一塊面積不大的黑色斑塊

⇨ **分佈區域：**從東非到澳洲的淺水水域中。

⇨ **養魚小貼士：**餵養時要投餵均勻，不要有殘餌，以免污染水質。刺尾魚科的魚和蝴蝶魚科的魚可以一起養。

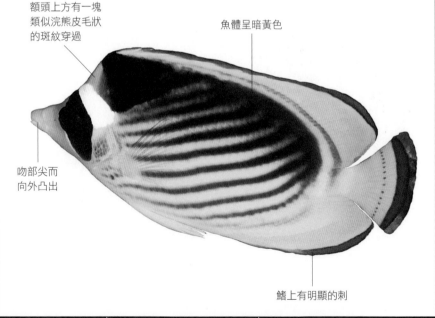

額頭上方有一塊類似浣熊皮毛狀的斑紋穿過

魚體呈暗黃色

吻部尖而向外凸出

鰭上有明顯的刺

食性：肉食	性情：溫和	魚缸活動層次：中層和底層

黑鰭蝴蝶魚

　　黑鰭蝴蝶魚的魚體呈卵圓形，體側有13條以上斜向上方的暗色條紋，頭部不大，吻短小，稍微向前凸出，呈黑色，尾鰭、背鰭、臀鰭都呈黑色，邊緣部分有白色環繞著，背鰭和臀鰭都有硬棘分佈。黑鰭蝴蝶魚是比較常見的品種，飼養難度不大。

⇨ **分佈區域**：西印度洋地區。

⇨ **養魚小貼士**：此魚比較容易飼養，適宜初學者，餵食一般的動物性餌料即可。

魚體體側有 13 條以上斜向上方的暗色條紋

背鰭黑色，邊緣部分有白色環繞著，有硬棘分佈

一塊黑色斑紋穿過眼睛

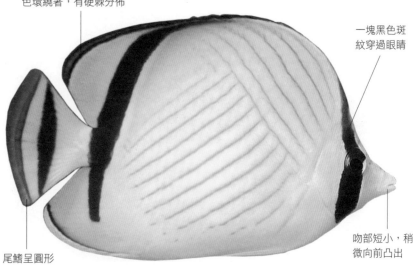

尾鰭呈圓形

吻部短小，稍微向前凸出

| 食性：肉食 | 性情：溫和 | 魚缸活動層次：中層和底層 |

科：蝴蝶魚科
別稱：一點蝴蝶魚、單斑蝴蝶魚　　　**體長**：20 厘米

淚珠蝴蝶魚

　　淚珠蝴蝶魚魚體呈黃色，其中從眼睛到側腹的顏色比較淺，其他部位相對來說比較深。在魚體中央偏上方位置有一塊面積不大的黑色斑塊，這塊黑斑恰好呈圓形，像淚珠一樣，淚珠蝴蝶魚因此得名。另外，淚珠蝴蝶魚的眼部有一條黑色線條穿過，在尾柄處，也有一條黑色線條穿過。淚珠蝴蝶魚整體觀賞性較高。

整體比較漂亮，觀賞性較高

⇨ **分佈區域**：紅海到夏威夷的各地區海域。

⇨ **養魚小貼士**：淚珠蝴蝶魚飼養起來並不難，需要餵食足夠的活蟲類餌料。

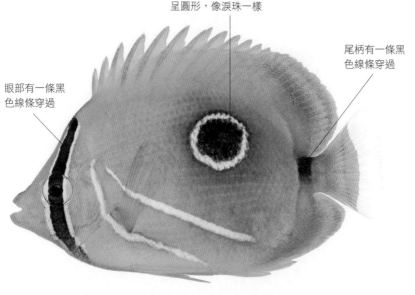

在魚體中央偏上方位置有一塊面積不大的黑色斑塊，呈圓形，像淚珠一樣

尾柄有一條黑色線條穿過

眼部有一條黑色線條穿過

| 食性：肉食 | 性情：溫和 | 魚缸活動層次：中層和底層 |

科：蝴蝶魚科
別稱：三間火箭　　　　**體長：**18厘米

銅帶蝴蝶魚

　　銅帶蝴蝶魚魚體以白色和橘黃色為主，
吻部尖細，向前凸出，魚體上有四條橘黃色
的條紋垂直分佈，其中一條橘黃色的條紋穿
過眼部，還有一條穿過背鰭和臀鰭後部，
另兩條大致穿過魚體中央部位。銅帶蝴
蝶魚的臀鰭側部還有一個黑眼球斑
紋，這是用來偽裝保護自身的。

⇨ **分佈區域：**印度洋、太平
洋地區的淺海域。

⇨ **養魚小貼士：**銅帶蝴蝶魚飼養時應餵食足
夠的蟲餌，但要量少並多次餵食，可以與小
型刺尾魚混養。

背鰭有橘黃色
的條紋穿過

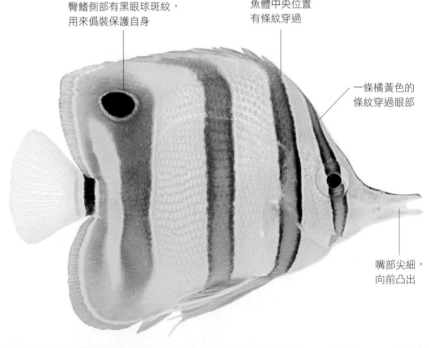

臀鰭側部有黑眼球斑紋，
用來偽裝保護自身

魚體中央位置
有條紋穿過

一條橘黃色的
條紋穿過眼部

嘴部尖細，
向前凸出

食性：肉食	性情：好爭鬥	魚缸活動層次：中層和底層

鐳口魚

　　鐳口魚魚體側扁，吻部尖細，向外凸出延伸呈管狀，這樣的吻部構造有助於於鐳口魚攝食，魚體大致從鰓蓋向前為黑色，眼睛下方為乳白色，尾鰭也為白色，臀鰭的後緣為淺藍色，背鰭硬棘 10 ～ 11 枚，背鰭軟條 24 ～ 28 枚，臀鰭上有一黑色斑點，面積不大，和銅帶蝴蝶魚的假眼球斑點很相似。

⇨ **分佈區域**：中國的西沙群島、南沙群島、台灣南部，以及印度洋、太平洋等地區。

⇨ **養魚小貼士**：此類魚對水質要求高，可餵食藻類、軟珊瑚、水蚯蚓、顆粒飼料等。

臀鰭黑色假眼球斑點

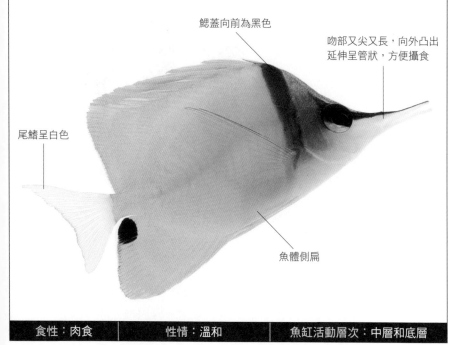

鰓蓋向前為黑色

吻部又尖又長，向外凸出延伸呈管狀，方便攝食

尾鰭呈白色

魚體側扁

食性：肉食	性情：溫和	魚缸活動層次：中層和底層

中士少校

中士少校魚體側高，主要呈黃色和白色，最明顯的特徵就是它身上有五條垂直穿過魚體的黑色條紋。中士少校的鱗層層分佈，錯落有致。

魚鱗層層分佈，錯落有致

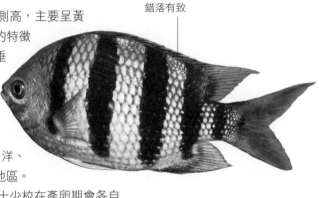

⇨ **分佈區域**：印度洋、太平洋以及加勒比地區。

⇨ **養魚小貼士**：中士少校在產卵期會各自佔據領地，所以不要多條同時飼養。

魚體側高

有黑色垂直的條紋穿過魚體

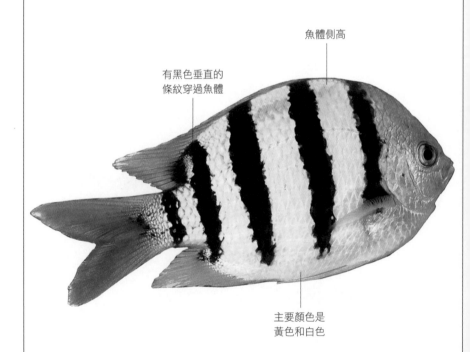

主要顏色是黃色和白色

食性：雜食	性情：溫和，喜群集	魚缸活動層次：上層和中層

■ 科：雀鯛科
別稱：蘭雀鯛　　　　**體長**：5 厘米

藍雀鯛

　　藍雀鯛全身的顏色以藍色為主，背部的輪廓看起來比較圓潤，顏色最亮的是魚體中央的位置，向兩邊顏色逐漸變淡，尾鰭邊緣有黑色線條環繞，鰭邊透明，形狀呈深叉形，魚體上密佈著黑色斑點。藍雀鯛可吃浮游生物，喜歡群集，飼養的時候，主要游動在魚缸的底層。

⇨ **分佈區域**：大西洋西部熱帶地區。

⇨ **養魚小貼士**：可餵食大部分魚餌。

魚體顏色以藍色為主，其中中央位置最亮眼

尾鰭呈深叉形

魚體上有黑色斑點分佈

尾鰭邊緣有黑色線條環繞

食性：雜食	性情：溫和，喜群集	魚缸活動層次：底層

■ 科：海龍科　　　　**別稱**：雙端海龍　　　　**體長**：30 厘米

角海龍

　　角海龍體長中等，主要顏色是綠色，像一條綠色的長絲帶，它的吻部因較長而顯得比較尖，腹部顏色稍微淺一些，沒有腹鰭、臀鰭、尾鰭，主要是尾巴在支撐著身體。角海龍又叫雙端海龍，主要活躍在魚缸的底層。

⇨ **分佈區域**：西非至太平洋西部海岸的淺水區。

⇨ **養魚小貼士**：角海龍雖然吃肉，但是不愛爭鬥，可以混養。

該魚沒有腹鰭、臀鰭、尾鰭

主要依靠尾巴支撐魚體

腹部顏色稍微淺一些

魚體主要顏色是綠色，像一條綠色的長絲帶

吻部又尖又長

食性：肉食	性情：溫和	魚缸活動層次：底層

黑尾宅泥魚

黑尾宅泥魚魚體呈圓形，側扁，吻部
短而鈍圓，外形與偽裝魚很相像，
體色黑白分明，以白色為底，
身上有三道黑色斑紋縱穿
魚體，其中一條穿過眼
部，另一條蓋過胸鰭穿過
魚體中央位置，還有一條
黑色斑紋延伸至背鰭，尾巴
上有一塊很明顯的黑色斑塊，尾
鰭略凹，但不呈叉形。

魚體上有鮮明
的黑色條紋

⇨ **分佈區域**：太平洋西部地區。

⇨ **養魚小貼士**：黑尾宅泥魚和同科的其他
魚相同，野生魚離不開珊瑚，在飼養的時
候應在水族箱佈置躲避處。

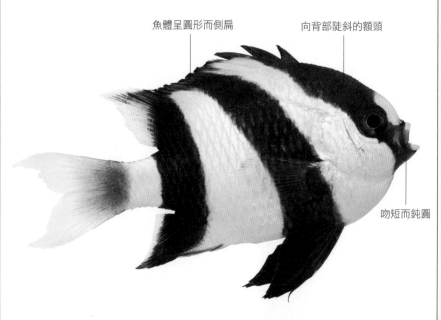

魚體呈圓形而側扁

向背部陡斜的額頭

吻短而鈍圓

| 食性：肉食 | 性情：溫和 | 魚缸活動層次：全部 |

科：雀鯛科
別稱：無　　　　**體長：**13 厘米

骨牌雀鯛

骨牌雀鯛魚體呈黑色，幼魚魚體上有三個比較明顯的白色斑塊，分別位於背鰭下方的魚體兩側和前額的中央位置，骨牌雀鯛從外形上來看，就像骨牌狀。隨著骨牌雀鯛慢慢長大，白色斑塊會變小，魚鱗呈網狀分佈，錯落有致。

⇨ **分佈區域：**印度洋、太平洋地區及紅海。

⇨ **養魚小貼士：**骨牌雀鯛容易飼養，初學者一般很適合飼養它，水族箱內應有足夠的岩石躲避處。

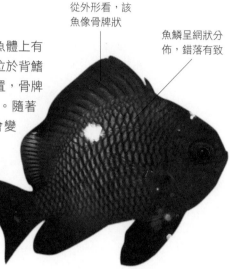

從外形看，該魚像骨牌狀

魚鱗呈網狀分佈，錯落有致

背鰭下方的白色斑點

黑色為魚體的主要顏色

眼睛呈黑色

| 食性：雜食 | 性情：溫和 | 魚缸活動層次：中層和底層 |

寶石魚

　　寶石魚整體非常漂亮，幼魚體色為深藍色和黑色，魚體上分佈著藍色斑點，這些斑點點綴在魚體上，十分美觀，像寶石一樣。隨著寶石魚慢慢長大，這些藍色斑點會逐漸褪去。寶石魚的背鰭、臀鰭、胸鰭都是黑色，尾鰭則呈淡黃色偏無色。寶石魚觀賞性較強，深受人們的喜愛。

⇨ **分佈區域**：加勒比海、大西洋西部。

⇨ **養魚小貼士**：飼養的時候宜在水族箱內佈置火紅珊瑚供寶石魚躲避隱藏。

臀鰭呈黑色

魚體上分佈著很多藍色斑點，如寶石一樣，十分美觀，隨著寶石魚慢慢長大，這些藍色斑點會逐漸褪去

背鰭呈黑色

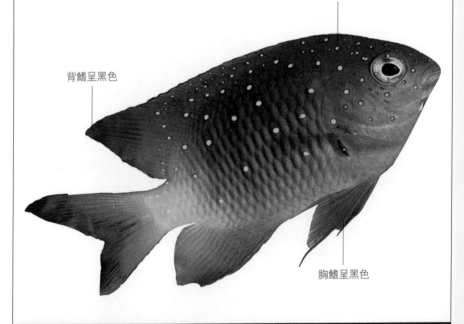

胸鰭呈黑色

| 食性：雜食 | 性情：溫和 | 魚缸活動層次：底層 |

科：雀鯛科
別稱：無　　　　**體長**：10 厘米

愛倫氏雀鯛

　　愛倫氏雀鯛的魚體修長，主要顏色是
藍色，除此之外，還有綠色和暗紫
色，鰭棘有十多個，魚
鱗層層分佈著，錯
落有致。愛倫氏雀
鯛的名字來源於魚類
學家愛倫博士的名字，
屬雜食性魚種。

魚鱗層層分佈，
錯落有致

➪ **分佈區域**：印度洋、太平洋地區，
尤其是泰國的西米利蘭群島。
➪ **養魚小貼士**：對水質的要求很高，要時
刻保持水質清潔，因此需要良好的水循環
系統。

鰭棘有十多個　　　　　魚體主要顏色是藍色，
　　　　　　　　　　　還有綠色和暗紫色

眼睛較大

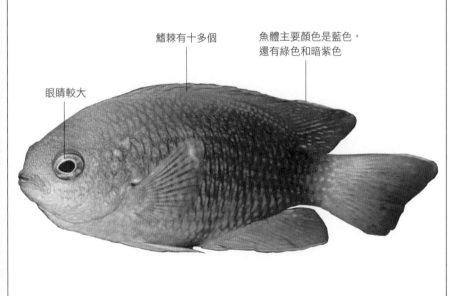

食性：雜食	性情：有領地觀念	魚缸活動層次：全部

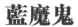

科：雀鯛科
別稱：無　　　　**體長**：10 厘米

藍魔鬼

　　藍魔鬼的魚體比較修長，體色呈寶藍
色，眼睛處有一條短短的黑色線條穿過，
頭部泛著不明顯的若干黑點，後
面也有一塊黑色斑點，
隨著藍魔鬼逐漸長大，
黑色斑點可能會變淡。
另外，藍魔鬼魚體上還分佈
著很多白色小點和不規則的黃
色，使藍魔鬼看起來更加剔透美麗，
藍魔鬼的尾鰭是無色的。

魚體主要顏色
是寶藍色

➭ **分佈區域**：中國南海和太平洋的珊瑚礁
水域。

➭ **養魚小貼士**：此類魚適宜飼養在有五彩
珊瑚等無脊椎動物的水族箱中。

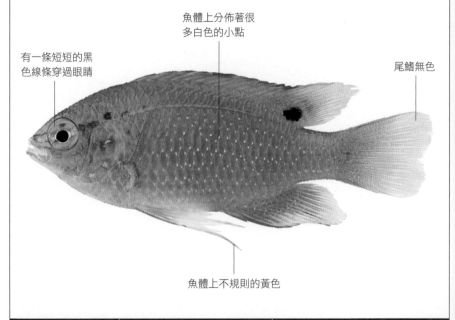

魚體上分佈著很
多白色的小點

有一條短短的黑
色線條穿過眼睛

尾鰭無色

魚體上不規則的黃色

| 食性：雜食 | 性情：有領地觀念 | 魚缸活動層次：全部 |

科：鐮魚科
別稱：鐮魚　　　　　**體長**：25 厘米

角鐮魚

　　角鐮魚的魚體側扁，主要顏色由黑色、白色、黃色組成，眼前緣至胸鰭基部後有一條寬的黑色斑帶，吻部特別小，吻凸出，吻部上方有一個三角形斑塊，眼睛上方有兩條白色條紋，背鰭硬棘延長如絲狀，腹鰭及尾鰭呈黑色，邊緣部分由白色包圍。

⇨ **分佈區域**：印度洋、太平洋地區的珊瑚礁中。

⇨ **養魚小貼士**：角鐮魚以吃藻類或小型無脊椎動物為主，飼養的時候應提供合適的水質環境。

背鰭硬棘延長如絲狀

眼前緣至胸鰭基部後有一條寬的黑色斑帶

魚體側扁

眼睛上方有兩條白色條紋

魚體主要呈黑色、白色、黃色

吻部特別小，吻凸出

腹鰭呈黑色

食性：雜食	**性情**：好爭鬥	**魚缸活動層次**：中層和底層

科：刺尾鯛科
別稱：無　　　**體長：**20 厘米

金邊刺尾鯛

　　金邊刺尾鯛的魚體呈橢圓形，額頭呈
陡斜狀，眼睛比較大，吻部圓鈍，
嘴稍微向前凸出，距離眼睛
較遠，在眼睛和吻之間還
有一塊白色斑紋。金
邊刺尾鯛鰭的兩旁有
兩條金黃色的線條圍
繞著魚體，在尾柄處收聚
呈刀柄狀，尾鰭呈白色。
⇨ **分佈區域：**印度洋地區、東印度
群島的珊瑚礁地區以及美國的西部海岸。
⇨ **養魚小貼士：**金邊刺尾鯛可以採食青苔，
所以需要足夠的游動空間和茂盛的青苔。

陡斜的額頭

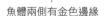

魚體兩側有金色邊緣

眼睛比較大

尾柄收聚
呈刀柄狀

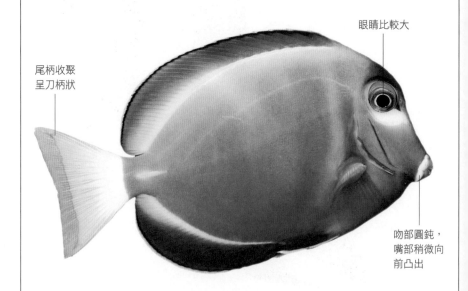

吻部圓鈍，
嘴部稍微向
前凸出

| 食性：草食 | 性情：溫和 | 魚缸活動層次：全部 |

粉藍刺尾鯛

　　粉藍刺尾鯛魚體比較長，顏色比較明艷，特別是它的背鰭呈明亮的黃色。另外，粉藍刺尾鯛的頭部基本上呈黑色或灰色，伴有小塊的白色，臀鰭部分也是白色。粉藍刺尾鯛性情溫和，比較活躍。

背鰭呈黃色

⇨ **分佈區域**：印度洋、太平洋地區。

⇨ **養魚小貼士**：對水質要求較高，水質變壞會損害魚體健康，飼養時需要為它提供足夠的游動空間和足夠的青苔。

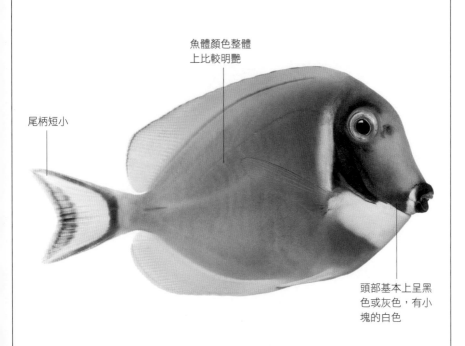

魚體顏色整體上比較明艷

尾柄短小

頭部基本上呈黑色或灰色，有小塊的白色

| 食性：草食 | 性情：溫和 | 魚缸活動層次：全部 |

日本刺尾鯛

　　日本刺尾鯛的魚體整體呈淺棕色，線條特別流暢，側扁，呈圓盤狀，嘴小，向前稍微凸出，魚嘴呈橘色，就像人們塗抹了口紅一樣，因此日本刺尾鯛又被稱為口紅刺尾鯛。日本刺尾鯛的背鰭與臀鰭為黑色鑲淡藍色細邊，胸鰭基部黃色；尾柄黃色，兩側各有一根硬棘；尾鰭截形、白色，有一黃色橫帶。

⇨ **分佈區域**：西太平洋熱帶海域。

⇨ **養魚小貼士**：飼養此魚需要大量的綠色植物。

魚體呈淺棕色，側扁

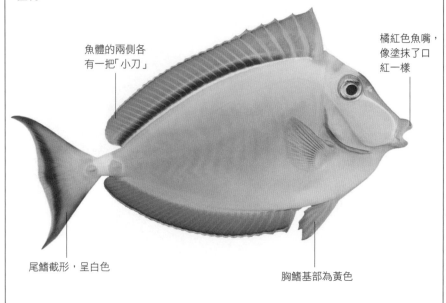

魚體的兩側各有一把「小刀」

橘紅色魚嘴，像塗抹了口紅一樣

尾鰭截形，呈白色

胸鰭基部為黃色

食性：草食	性情：溫和	魚缸活動層次：全部

帝王刺尾鯛

　　帝王刺尾鯛魚體側高，顏色由藍色、
黑色、暗黃色組成，主要基色
為藍色。魚體上分佈著長
長的黑色線條，並有
黑色線條延伸至尾
部，尾部呈暗黃色，
尾柄上有一尖刺平靠
在魚體上，是隱藏起來不
易被發現的保護武器。帝王刺
尾鯛個性活躍，好鬥。

⇨ **分佈區域**：東非到太平洋中部的珊瑚礁
海域。

⇨ **養魚小貼士**：飼養帝王刺尾鯛應有足夠
的空間，以保障帝王刺尾鯛的游動空間。

尾柄上有一尖刺平
靠在魚體上，是隱
藏起來不易被發現
的自衛武器

魚體上分佈著長長的
黑色線條，並有黑色
線條延伸至尾部

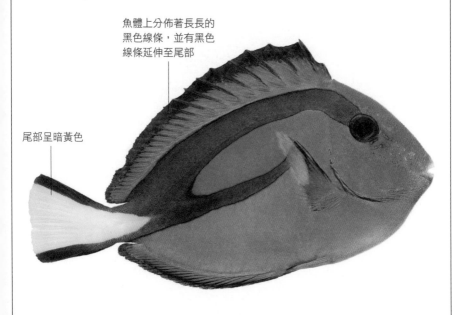

尾部呈暗黃色

食性：草食	性情：好爭鬥	魚缸活動層次：全部

科：刺尾鯛科
別稱：紫高鰭刺尾魚　　　　**體長：**20厘米

紫帆鰭刺尾魚

　　紫帆鰭刺尾魚魚體較長，成魚體側
扁，呈卵圓形，頭部、胸腹部及頭枕部有
紫黑色斑點，口小，上下頜齒較大，
齒固定不可動，邊緣有缺刻。另外，
紫帆鰭刺尾魚的背鰭及臀鰭有尖
銳的硬棘，前方軟條比後方的
長，呈傘形，魚的尾鰭近截
形，胸鰭前半段藍紫色，
後半段黃色，尾鰭黃色。

⇨ **分佈區域：**西印度洋的
珊瑚礁海域。

⇨ **養魚小貼士：**紫帆鰭刺尾魚有領地
觀念，建議一個魚缸只養一條，魚缸內應
佈置綠色植物。

尾鰭近截形，
呈黃色

背鰭有尖銳的硬棘

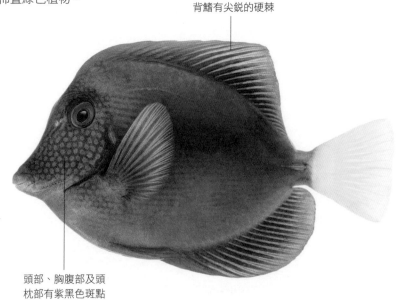

頭部、胸腹部及頭
枕部有紫黑色斑點

食性：草食	性情：有領地觀念	魚缸活動層次：全部

黃刺尾魚

　　黃刺尾魚魚體呈黃色，呈橢圓形，側扁，頭部較小，輪廓稍微凸出，額頭陡斜，吻部向外凸出但並不尖細，背鰭及臀鰭硬棘尖銳，胸鰭近三角形，尾鰭呈彎月形，隨著成長，上下葉逐漸延長，在背鰭基底末緣有一小塊黑斑。黃刺尾魚的幼魚和成魚體色是相同的，這一點不同於同科的其他魚。另外，黃刺尾魚的魚鱗比較小，因此魚體看起來比較光滑。

⇨ **分佈區域：**夏威夷附近的淺水區。

⇨ **養魚小貼士：**由於此類魚有領地觀念，因此不適宜多條一起飼養。

鱗片較小

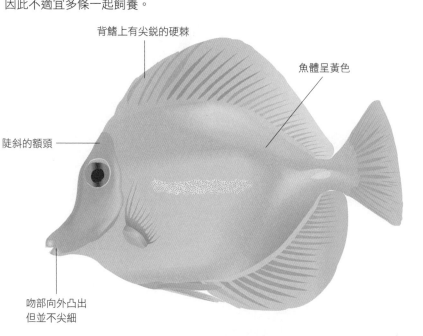

背鰭上有尖銳的硬棘

魚體呈黃色

陡斜的額頭

吻部向外凸出
但並不尖細

| 食性：草食 | 性情：有領地觀念 | 魚缸活動層次：全部 |

嫗鱗鲀

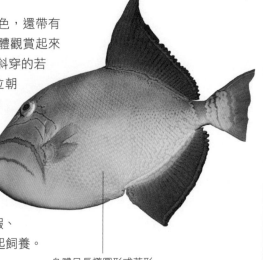

　　嫗鱗鲀的魚體顏色為暗黃色，還帶有一層朦朧的淺綠色，嫗鱗鲀整體觀賞起來十分美麗，眼睛較大，吻部有斜穿的若干條藍色線條，並從眼睛部位朝著魚體其他部位散開。雄性成魚的背鰭和臀鰭向外延伸，有的在鰭的邊緣還帶著藍色的線條。

⇨ **分佈區域**：加勒比海、大西洋西部。

⇨ **養魚小貼士**：可餵食魷魚、蝦、貝類、小魚等，可與多種魚一起飼養。

身體呈長橢圓形或菱形

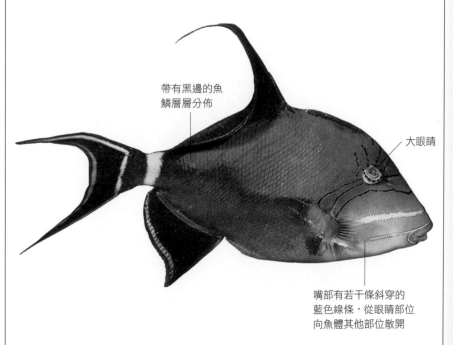

帶有黑邊的魚鱗層層分佈

大眼睛

嘴部有若干條斜穿的藍色線條，從眼睛部位向魚體其他部位散開

| 食性：肉食 | 性情：好爭鬥 | 魚缸活動層次：全部 |

黑扳機魨

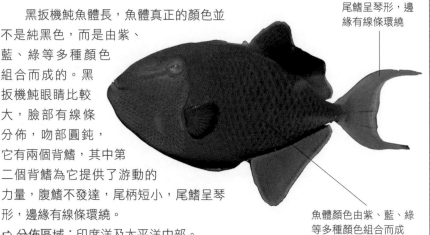

　　黑扳機魨魚體長，魚體真正的顏色並不是純黑色，而是由紫、藍、綠等多種顏色組合而成的。黑扳機魨眼睛比較大，臉部有線條分佈，吻部圓鈍，它有兩個背鰭，其中第二個背鰭為它提供了游動的力量，腹鰭不發達，尾柄短小，尾鰭呈琴形，邊緣有線條環繞。

尾鰭呈琴形，邊緣有線條環繞

魚體顏色由紫、藍、綠等多種顏色組合而成

➪ **分佈區域**：印度洋及太平洋中部。

➪ **養魚小貼士**：黑扳機魨繁殖能力較強，親魚會保護在巢內產下的卵。

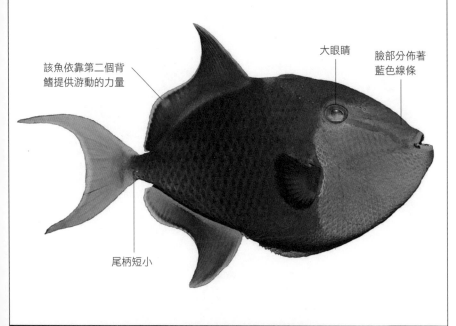

該魚依靠第二個背鰭提供游動的力量

大眼睛

臉部分佈著藍色線條

尾柄短小

食性：肉食	性情：溫和	魚缸活動層次：全部

皇冠扳機魨

　　皇冠扳機魨魚體顏色十分豐富，基本體色呈褐色，又有白色、黃色等顏色摻雜其中。皇冠扳機魨的外形看起來並不對稱，因為它的腹部有一點向外凸出。魚體上分佈著大小不一的白色斑點，在背鰭基部還分佈著一大塊類似豹紋的斑塊。皇冠扳機魨的胸鰭、臀鰭、第二背鰭是無色的。皇冠扳機魨雖然受多人喜愛，但是飼養起來有一定難度。

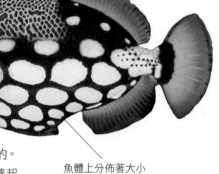

魚體上分佈著大小不一的白色斑點

➪ **分佈區域**：東非、印度洋及太平洋中部。
➪ **養魚小貼士**：可與同科魚一起飼養，可餵食魷魚、貝類、小魚及硬殼蝦等。

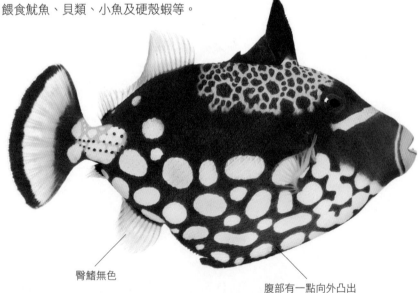

臀鰭無色

腹部有一點向外凸出

| 食性：肉食 | 性情：溫和 | 魚缸活動層次：全部 |

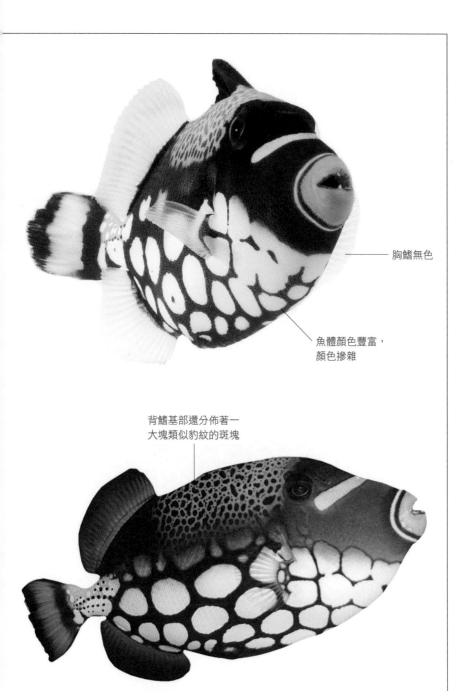

胸鰭無色

魚體顏色豐富，顏色摻雜

背鰭基部還分佈著一大塊類似豹紋的斑塊

科：鱗魨科
別稱：畢加索　　**體長：**30 厘米

叉斑銼鱗魨

叉斑銼鱗魨魚體長，魚體呈灰白色、
藍色，它的名稱來源於魚體上的現代派圖
案。吻長，嘴部呈黃色，並有
黃線向後延伸，另有
藍色線條穿過眼睛
部位，背鰭呈黑
色，尾部無色。叉
斑銼鱗魨的俗名是畢加
索，此魚會發出「咕嚕」聲，
像豬一樣。

背鰭呈黑色

⇨ **分佈區域：**紅海到夏威夷的淺水區。
⇨ **養魚小貼士：**可以與同科魚一起飼養，
可餵食冰凍魚肉、水蚯蚓、蝦、蟹等。

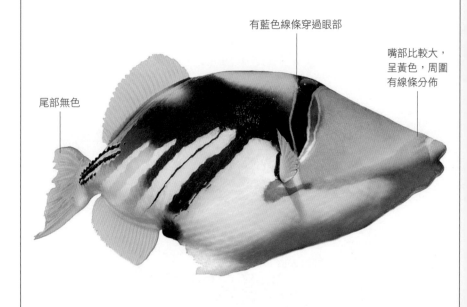

尾部無色

有藍色線條穿過眼部

嘴部比較大，
呈黃色，周圍
有線條分佈

食性：肉食	性情：溫和	魚缸活動層次：全部

科：隆頭魚科
別稱：無　　　　**體長：**120 厘米

雙點盔魚

　　雙點盔魚魚體很長，頭部不大，並且在頭部佈滿了黑色斑點。幼魚體色呈白色，魚體上分佈著密密麻麻的黑色小斑點和兩塊面積較大的斑塊，臀鰭上有長長的黑色的線條邊緣，尾鰭部分有黑色斑點，呈半月形。

⇨ **分佈區域：**印度洋、太平洋地區的珊瑚礁。

⇨ **養魚小貼士：**雙點盔魚的食物很豐富，性情也比較溫和，適合初學者飼養。

魚體上分佈著密密麻麻的黑色斑點

臀鰭上有長長的黑色的線條邊緣

尾鰭呈半月形

魚體上有兩塊面積較大的斑塊

頭部佈滿了黑色斑點

食性：雜食	性情：溫和	魚缸活動層次：底層

鳥嘴盔魚

　　鳥嘴盔魚魚體長25厘米左右，魚體整體上呈藍綠色，鳥嘴盔魚最明顯的特徵就是它的嘴部像鳥喙擁有上下頜，尾鰭呈綠色，尾鰭會隨著年齡的增長變成琴形。另外，鳥嘴盔魚在不同生長時期的魚體顏色也是不一樣的，幼魚呈棕色。

⇨ **分佈區域**：印度洋以及太平洋西部熱帶地區的珊瑚礁。

⇨ **養魚小貼士**：此類魚可餵食一般的動物性魚餌。

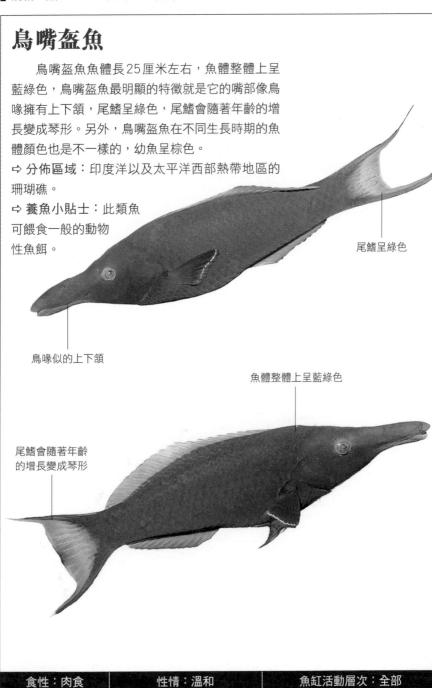

尾鰭呈綠色

鳥喙似的上下頜

魚體整體上呈藍綠色

尾鰭會隨著年齡的增長變成琴形

食性：肉食	性情：溫和	魚缸活動層次：全部

科：隆頭魚科
別稱：魚醫生　　　**體長**：10厘米

清潔隆頭魚

　　清潔隆頭魚頭部較小，基本呈乳白色，最明顯的特徵就是從吻部延伸至尾鰭部位的一條黑色漸寬條紋，其他部位有淡藍色分佈。清潔隆頭魚會深入其他魚的口腔或鰓蓋內食寄生蟲，因此也有「魚醫生」的稱呼。

⇨ **分佈區域**：印度洋、太平洋地區的珊瑚礁海域。

⇨ **養魚小貼士**：清潔隆頭魚由於餵養比較困難，因此不適合初學者飼養。

魚體上分佈有淡藍色

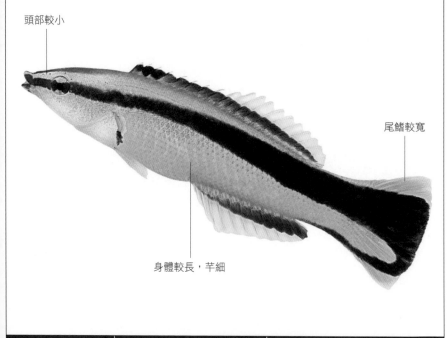

頭部較小

尾鰭較寬

身體較長，芋細

| 食性：肉食 | 性情：溫和 | 魚缸活動層次：全部 |

科：隆頭魚科
別稱：綠鸚鵡錦魚、琴尾錦魚、哨牙妹　　　**體長：**30 厘米

新月錦魚

　　新月錦魚魚體側扁，魚體整體呈綠色，成魚頭部輪廓平坦，有紫色的花紋環繞分佈。體側出現 1 條紫色垂直線紋，魚體有密密麻麻的小段波紋層層分佈，看起來錯落有致，十分漂亮。尾鰭上下葉鰭條延長，中葉為黃色，呈新月形。

尾鰭呈新月形

頭部側扁，呈綠色

⇨ **分佈區域：**印度洋和太平洋中部及西部的珊瑚礁。

⇨ **養魚小貼士：**可與多種魚科的魚一起飼養，餵食魷魚、花蛤、白菜、人工配餌等。

魚體上有密密麻麻的小段波紋層層分佈，看起來錯落有致，十分漂亮

頭部的輪廓平坦

尾鰭的上下葉鰭條延長，中葉為黃色

食性：雜食	性情：溫和	魚缸活動層次：中層和底層

圓眼燕魚

圓眼燕魚的體形像貝殼，體側高，體黃褐色，帶著淡綠色，且有黑緣，頭部不大，額頭陡斜。在圓眼燕魚的魚體上有兩三條條紋穿過，這些條紋會隨著魚的長大而逐漸消退，背鰭和臀鰭基部長，鰭條高，能把魚體包圍。

⇨ **分佈區域**：印度洋、太平洋沿海淺水區。

⇨ **養魚小貼士**：圓眼燕魚食量較大，飼養的時候要給予足夠的餌料。

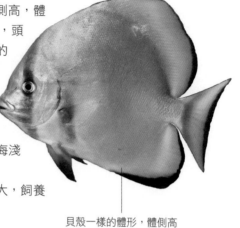

貝殼一樣的體形，體側高

鰭的基部高，鰭條高，能把整個魚體包圍起來

魚體上有兩三條條紋穿過，會隨著魚的長大而逐漸消退

頭部不大，額頭陡斜

食性：雜食	性情：溫和	魚缸活動層次：中層和底層

科：箱魨科
別稱：牛角、箱魨、牛角箱魨　　**體長：**50 厘米

長角牛魚

　　長角牛魚的魚體短而扁，呈箱狀，骨板代替了鱗，魚皮膜上有劇毒，受驚嚇或遭到破損就會釋放出毒素。長角牛魚游動時像是氣墊船，它的皮膚會分泌出一種有毒的黏黏液，但這種黏液讓它看起來非常獨特，有趣的是當它被抓到的時候，就會發出呼嚕聲。

⇨ **分佈區域：**印度洋至太平洋海域。

⇨ **養魚小貼士：**它以多毛類底棲動物為食。

魚皮膜有劇毒，如受驚嚇或遭到破損就會釋放出毒素

魚體短、扁，呈箱狀

骨板代替了魚鱗，魚體因此而顯得比較僵硬

背鰭後位

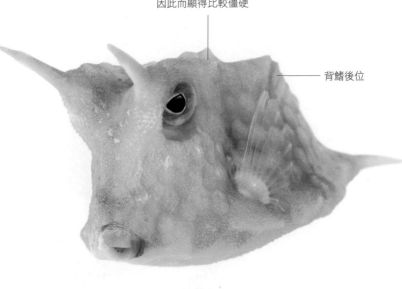

食性：雜食	性情：膽小	魚缸活動層次：底層

科：鰕虎魚科
別稱：紫雷達魚　　體長：6厘米

紫火魚

　　紫火魚的魚體主要顏色為米黃色和紫紅色，其中魚體的前半部分呈米黃色，魚的額頭和魚體的後半部分呈紫紅色。紫火魚從外觀上來看相當漂亮，觀賞性較高。

⇨ 分佈區域：印度洋中部至太平洋中部的珊瑚礁。

⇨ 養魚小貼士：飼養的時候宜單獨飼養，並在魚缸裏佈置可隱藏的地方。

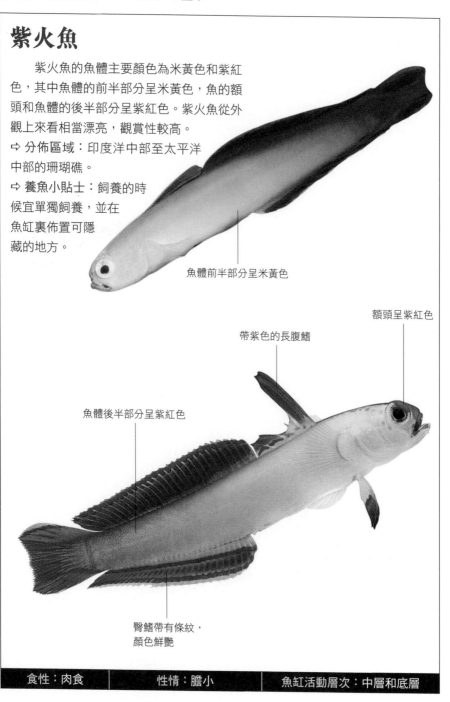

魚體前半部分呈米黃色

額頭呈紫紅色

帶紫色的長腹鰭

魚體後半部分呈紫紅色

臀鰭帶有條紋，顏色鮮艷

| 食性：肉食 | 性情：膽小 | 魚缸活動層次：中層和底層 |

科：鰕虎魚科
別稱：絲鱗塘鱧　　　　**體長：**6厘米

火魚

　　火魚魚體纖細，魚體前半部分是白色帶粉色，後半部分為橙色，背鰭和臀鰭很長，與尾巴相連，背鰭的第1條棘長，這是火魚躲藏在縫隙中時用作抵抗入侵者的一道防線。平時火魚在珊瑚礁四周游動，當潮流湧來時，會集結在潮流中覓食浮游生物，只要有險情出現，它們都會迅速鑽入珊瑚礁的縫隙中躲避襲擊。

⇨ 分佈區域：印度洋、太平洋、西大西洋及加勒比海地區的珊瑚礁。

⇨ 養魚小貼士：飼養時需要佈置一些珊瑚，以供火魚躲避之用。

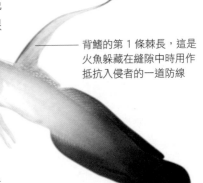

背鰭的第1條棘長，這是火魚躲藏在縫隙中時用作抵抗入侵者的一道防線

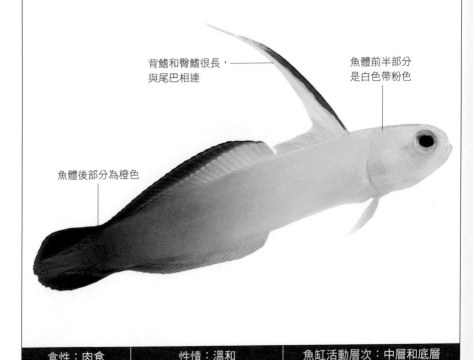

背鰭和臀鰭很長，與尾巴相連

魚體前半部分是白色帶粉色

魚體後部分為橙色

| 食性：肉食 | 性情：溫和 | 魚缸活動層次：中層和底層 |

科：鮋科
別稱：崩鼻魚　　　　**體長**：35 厘米

獅子魚

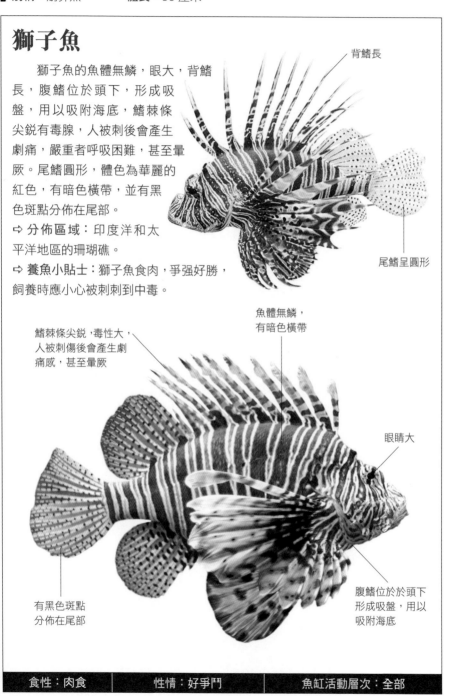

　　獅子魚的魚體無鱗，眼大，背鰭長，腹鰭位於頭下，形成吸盤，用以吸附海底，鰭棘條尖銳有毒腺，人被刺後會產生劇痛，嚴重者呼吸困難，甚至暈厥。尾鰭圓形，體色為華麗的紅色，有暗色橫帶，並有黑色斑點分佈在尾部。

⇨ **分佈區域**：印度洋和太平洋地區的珊瑚礁。

⇨ **養魚小貼士**：獅子魚食肉，爭強好勝，飼養時應小心被刺刺到中毒。

背鰭長

尾鰭呈圓形

鰭棘條尖銳，毒性大，人被刺傷後會產生劇痛感，甚至暈厥

魚體無鱗，有暗色橫帶

眼睛大

有黑色斑點分佈在尾部

腹鰭位於於頭下形成吸盤，用以吸附海底

食性：肉食	性情：好爭鬥	魚缸活動層次：全部

科：海龍科
別稱：水馬、馬頭魚　　　**體長：**25 厘米

海馬

　　海馬的頭呈馬頭狀，與身體形成一個角，吻呈長管狀，口小，全身完全由膜骨片包裹，有一無刺的背鰭，均由鰭條組成，無腹鰭和尾鰭，眼可以各自獨立活動，游動能力差，游動時可保持直立狀態，尾部細長呈四棱形。

⇨ **分佈區域：**印度洋，太平洋地區的海岸淺水水域。

⇨ **養魚小貼士：**飼養的時候應佈置體積較大的水族箱，方便它游動和活動，並佈置樹枝讓它攀附。

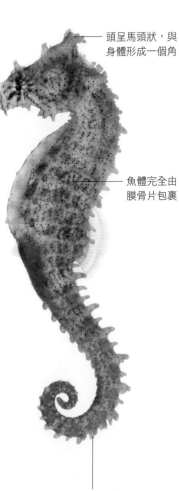

頭呈馬頭狀，與身體形成一個角

魚體完全由膜骨片包裹

尾部細長呈四棱形

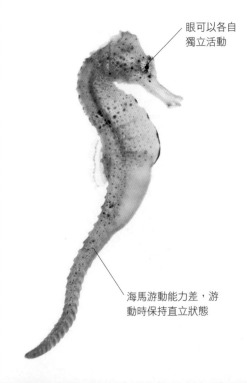

眼可以各自獨立活動

海馬游動能力差，游動時保持直立狀態

| 食性：肉食、食活餌 | 性情：膽小 | 魚缸活動層次：中層和底層 |

科：刺鈍科
別稱：長刺河豚魚　　　　**體長：**50 厘米

長刺河豚

　　長刺河豚圓形，主要體色為黃褐
色和白色，其中魚體上半部分
為黃褐色，分佈著不規則
的黑色斑點，下半部分為
白色，無腹鰭。魚體上有
鬆弛的刺，顏色以黃褐色為
主，尾鰭無色呈扇形。

⇨ **分佈區域：**印度洋、太平洋地
區靠近海岸的岩石底部。

⇨ **養魚小貼士：**長刺河豚主要吃小型甲殼
動物和無脊椎動物，喜歡在魚缸底部活動，
飼養的時候宜單養。

尾鰭無色呈扇形

魚體上半部分為黃褐色，
分佈著不規則的黑色斑點

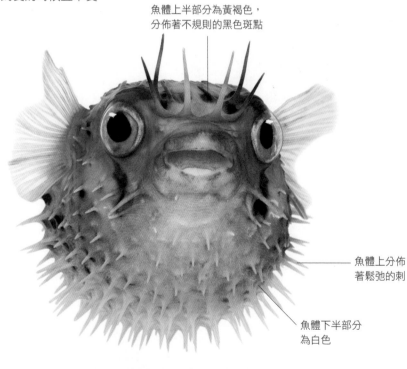

魚體上分佈
著鬆弛的刺

魚體下半部分
為白色

食性：肉食	性情：溫和	魚缸活動層次：底層

科：四齒魨科
別稱：安斑扁背科魨　　　**體長：**20 厘米

黑鞍河豚

　　黑鞍河豚魚體主要顏色是黑色、白色 和黃色，其中魚體正面呈黑 色，魚體腹部和吻部呈 白色，還有密密麻 麻的褐色斑點分佈 在魚體上，尾鰭部 分呈黃色，有黑色邊緣。

⇨ **分佈區域：**印度洋、太平洋地區 的珊瑚礁中。

⇨ **養魚小貼士：**黑鞍河豚喜歡吃淡水蝸牛， 雖然不愛爭鬥，但是有領地觀念。

魚體正面呈黑色

腹部呈白色

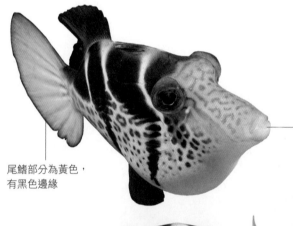

尾鰭部分為黃色， 有黑色邊緣

吻部呈白色

有褐色斑點密密麻 麻地分佈在魚體上

食性：肉食	性情：溫和，有領地觀念	魚缸活動層次：中層和底層

科：籃子魚科
別稱：狐狸魚　　　　**體長**：25 厘米

狐面魚

　　狐面魚呈橢圓形，頭部呈三角形，嘴部尖且向前凸出。魚體主要呈黃色、黑色、白色，其中頭部有黑白條紋，頭部以下部分呈黃色，背鰭從頭部一直延伸到尾柄，臀鰭從腹部延伸到尾柄，兩鰭上下對稱。

⇨ **分佈區域**：太平洋的珊瑚礁海域。

⇨ **養魚小貼士**：狐面魚的餌料有藻類、菜葉等，飼養的時候應給予合適的水質環境。

魚體呈橢圓形

嘴部尖尖的，向前凸出

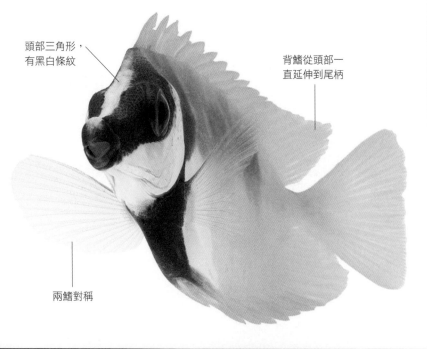

頭部三角形，
有黑白條紋

背鰭從頭部一
直延伸到尾柄

兩鰭對稱

食性：草食	性情：溫和	魚缸活動層次：中層和底層

戴冠鰓魚

　　戴冠鰓魚的魚體呈紅色，上面分佈著數條細長的白色橫向條紋，這些條紋從魚的鰭部一直延伸到尾鰭，整體看起來十分漂亮。戴冠鰓魚的眼睛很大。另外，戴冠鰓魚的鰭基本上是無色的，在鰭的邊緣位置有紅色的細邊條紋。

鰭基本是無色的，鰭的邊緣位置有紅色的細邊條紋

魚體呈紅色

⇨ **分佈區域**：印度洋、太平洋地區。

⇨ **養魚小貼士**：戴冠鰓魚好鬥，最好單養。

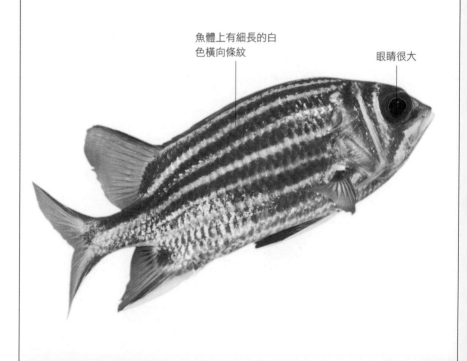

魚體上有細長的白色橫向條紋

眼睛很大

食性：肉食　　　　性情：好爭鬥　　　　魚缸活動層次：底層

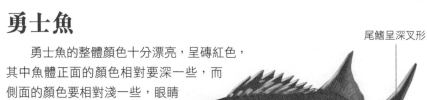

科：鰃科
別稱：大斑眼 　　　　**體長：**30 厘米

勇士魚

　　勇士魚的整體顏色十分漂亮，呈磚紅色，
其中魚體正面的顏色相對要深一些，而
側面的顏色要相對淺一些，眼睛
比較大，在眼睛下方鰓蓋
的後面有一條黑色的條
紋，沒有完全穿過魚
體。勇士魚有兩個背
鰭，其中一個帶刺，
另一個呈三角形，尾鰭部
分有白色，兩邊邊緣部分被磚紅色包圍，
尾呈深叉形。

➪ **分佈區域：**東非至南太平洋水域的礁石中。

➪ **養魚小貼士：**飼養時餵食蟲餌和小魚即可。

尾鰭呈深叉形

體色呈磚紅色

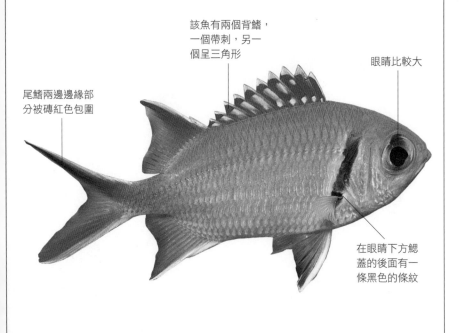

該魚有兩個背鰭，
一個帶刺，另一
個呈三角形

眼睛比較大

尾鰭兩邊邊緣部
分被磚紅色包圍

在眼睛下方鰓
蓋的後面有一
條黑色的條紋

食性：肉食　|　**性情：**好爭鬥，喜群集　|　**魚缸活動層次：**底層

第二章
熱帶淡水魚

熱帶淡水觀賞魚主要來自於
熱帶和亞熱帶地區的河流、湖泊中，
它們的分佈地域極廣，品種繁多，
體形特性各異，顏色五彩斑斕。
它們主要來自於三個地區：
一是南美洲的許多國家和地區；
二是東南亞的許多國家和地區；
三是非洲的馬拉維湖、
維多利亞湖和坦干伊喀湖。

帶紋魮

　　帶紋魮的魚體顏色偏淡，銀灰色中帶著橄欖綠，在陽光的照耀下，魚體的鱗片會閃出光芒。

鰭呈淺黃色，背鰭上有黑色斜紋穿過，在尾柄有一塊面積不大的黑色斑點。

➩ 分佈區域：印度、斯里蘭卡的溪流中。

➩ 養魚小貼士：帶紋魮的餌料較雜，不愛爭鬥，可以混養。

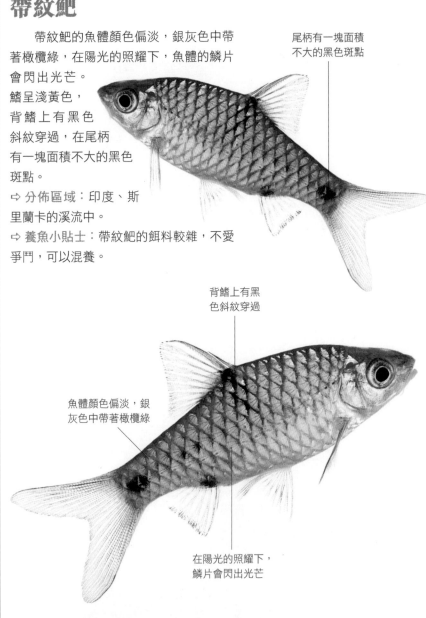

尾柄有一塊面積不大的黑色斑點

背鰭上有黑色斜紋穿過

魚體顏色偏淡，銀灰色中帶著橄欖綠

在陽光的照耀下，鱗片會閃出光芒

| 食性：雜食 | 性情：溫和 | 魚缸活動層次：中層和底層 |

科：鯉科
別稱：無　　　體長：8 厘米

玫瑰鮰

　　玫瑰鮰魚體顏色
偏淡，呈淡玫瑰色，
因此被稱為玫瑰鮰。
尾柄正前方有黑色的
斑塊，還有半透明的淡
紅色鰭。玫瑰鮰是由人工
培育出來的長鰭魚。
⇨ 分佈區域：印度東北部河流。
⇨ 養魚小貼士：很容易存活，適合初
學者飼養。

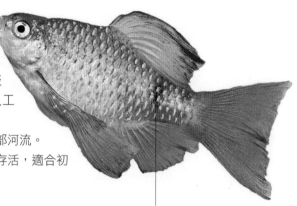

尾柄正前方有
黑色的斑塊

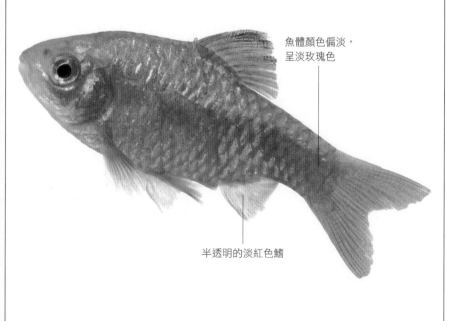

魚體顏色偏淡，
呈淡玫瑰色

半透明的淡紅色鰭

| 食性：雜食 | 性情：溫和，喜群集 | 魚缸活動層次：全部 |

科：鯉科
別稱：T字魞、郵戳魚、郵差魚　　　體長：15厘米

扳手魞

從魚體中央位置延伸到尾鰭有一條黑色的直線條，與上面的黑色條紋形成 T 形

扳手魞體長較短，最顯著的特徵就是有像扳手形狀的斑紋。另外，因為從魚體中央位置延伸到尾鰭有一條黑色的直線條，與上面的黑色條紋形成「T」形，因此扳手魞也常常被叫作T字魞。

⇨ 分佈區域：泰國、馬來西亞、印度尼西亞等地的溪流中。

⇨ 養魚小貼士：扳手魞成群時喜歡追逐小魚，飼養時餵食一般的餌料即可。

魚體上有像扳手形狀的斑紋

| 食性：雜食 | 性情：溫和 | 魚缸活動層次：中層和底層 |

科：鯉科　　　別稱：櫻桃魚、紅玫瑰魚　　　體長：5厘米

櫻桃魞

魚體呈紡錘形，稍側扁

櫻桃魞在發情時顏色和櫻桃花的顏色一樣，故又稱為櫻桃魚；由於魚體主要顏色是玫瑰色，所以又被稱為紅玫瑰魚。櫻桃魞魚體呈紡錘形，稍側扁，尾鰭呈叉形，魚體還有一個比較顯著的特徵就是從吻部到尾柄部位有一條黑色條紋，這個黑色條紋縱穿魚體，條紋兩邊呈鋸齒形。櫻桃魞顏色美麗，觀賞性高，深受觀賞愛好者的喜愛。

從吻部起到尾柄部位有一條黑色條紋縱穿魚體

⇨ 分佈區域：斯里蘭卡的溪流中。

⇨ 養魚小貼士：適合用小的魚缸飼養，可以與同等大小的魚混養。

魚體主要顏色是玫瑰色

尾鰭呈叉形

| 食性：雜食 | 性情：溫和 | 魚缸活動層次：中層和底層 |

科：鯉科
別稱：金箔魚　　　體長：30 厘米

錫箔䰾

　　錫箔䰾的鱗表面呈「鍍鉻」狀，因此又被稱為金箔魚。幼魚背鰭基部呈紅色，向下至腹側逐漸變成亮晶晶的銀色，鱗片錯落有致，背鰭呈三角形；成魚背鰭呈黑色，尾鰭顏色單調。

⇨ 分佈區域：印度尼西亞、馬來西亞、汶萊和泰國的河流湖泊中。

⇨ 養魚小貼士：錫箔䰾偏愛植物性餌料，個性不喜爭鬥，適宜水溫是 24℃。

該魚的幼魚時期背鰭呈三角形

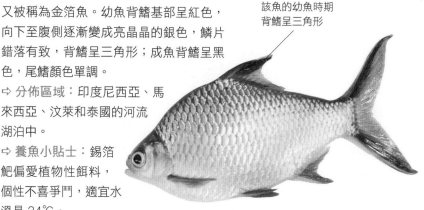

鱗表面呈「鍍鉻」狀

該魚的幼魚時期背鰭基部呈紅色，成魚背鰭呈黑色

尾鰭顏色單調

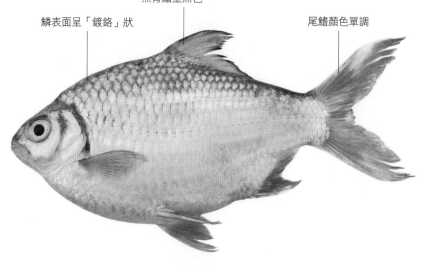

| 食性：雜食 | 性情：溫和 | 魚缸活動層次：中層和底層 |

科：鯉科
別稱：虎皮魚　　　體長：6厘米

四間鲃

四間鲃的整體顏色是黃色，頭部較小，吻部向前凸出，魚體上有四條黑色條紋穿過，其中一條穿過眼睛部位。四間鲃表面整體看起來像是「虎皮」，因此又被稱為虎皮魚。

⇨ 分佈區域：印度尼西亞的溪流中。

⇨ 養魚小貼士：四間鲃喜歡試探其他魚類的尾鰭，因此不可與其他尾鰭寬大或很長的小魚混養。四間鲃喜歡吃人工飼料或搖蚊幼蟲，並且喜歡不停地聞各種物體的味道。

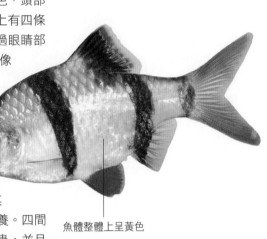

魚體整體上呈黃色

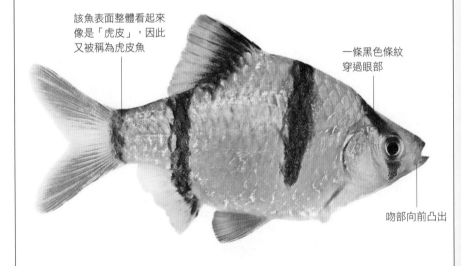

該魚表面整體看起來像是「虎皮」，因此又被稱為虎皮魚

一條黑色條紋穿過眼部

吻部向前凸出

| 食性：雜食 | 性情：溫和 | 魚缸活動層次：中層和底層 |

科：鯉科
別稱：苔斑䰾　　　體長：6厘米

綠虎皮䰾

　　綠虎皮䰾和四間䰾有些相像，是人工培育的品種，目前還沒有野生種。但綠虎皮䰾與四間䰾不同的是，綠虎皮䰾魚體中黑色所佔的面積要大一些，在繁殖期雌性綠虎皮䰾體態更為豐腴。綠虎皮䰾體色基調淺黃，分佈有紅色斑紋和小點，從頭至尾有4條垂直的黑色條紋，斑斕似虎皮。背鰭高，尾柄短，尾鰭呈叉形。

⇨ 分佈區域：人工培育的品種，目前未發現野生。

⇨ 養魚小貼士：綠虎皮䰾屬人工培育的品種，因此餵食一般的魚餌即可。

尾柄短，尾鰭呈叉形

魚體中黑色所佔的面積大

魚體色基調淺黃，分佈有紅色斑紋和小點

背鰭高，位於魚體中部

在繁殖期雌魚體態更為豐腴

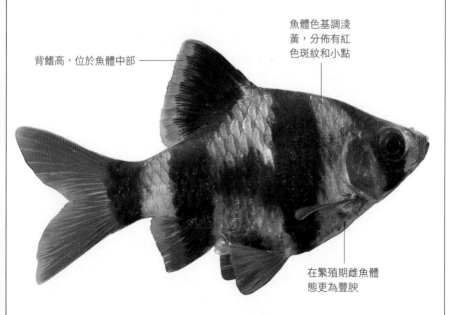

食性：雜食　　　性情：溫和　　　魚缸活動層次：中層和底層

科：鯉科
別稱：鑽石彩虹　　　體長：10 厘米

雙點魮

　　雙點魮的魚體有兩塊面積不大的黑色斑點，分別分佈在魚體的鰓蓋後方和魚體的尾柄上。雌性雙點魮在繁殖期會變得比較豐腴。

⇨ 分佈區域：印度、斯里蘭卡一帶的溪流中。

⇨ 養魚小貼士：雙點魮喜歡吃活餌、乾燥食物、冷凍食物以及薄片飼料。它很活潑，可以混養，在水族箱中會與其他的魚一起嬉戲。

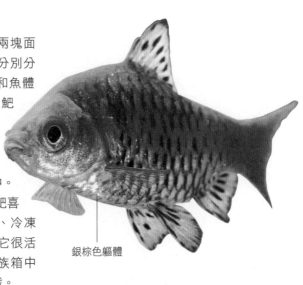

銀棕色軀體

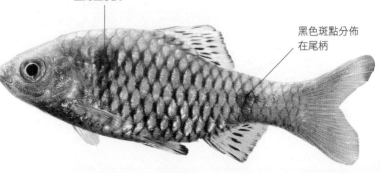

軀體上覆蓋著黑邊魚鱗

黑色斑點分佈在鰓蓋後方

黑色斑點分佈在尾柄

食性：雜食	性情：溫和	魚缸活動層次：中層和底層

科：鯉科
別稱：斑尾波魚　　　體長：15 厘米

大剪刀尾波魚

　　大剪刀尾波魚的魚體呈棕綠色，魚體
修長，它屬雜食魚，不喜歡爭鬥，所以很
適合混養。魚體比較明顯的特徵就是尾鰭
部位顏色分明，尾鰭呈叉形。另外，有一
條不明顯的線條穿過魚體。
⇨ 分佈區域：泰國、馬來西亞、印度
尼西亞的溪流中。
⇨ 養魚小貼士：大
剪刀尾波魚很
容易飼養，
餵食一般的
魚餌即可，適
合初學者飼養。

魚體呈棕綠色

有一條不明顯的
線條穿過魚體

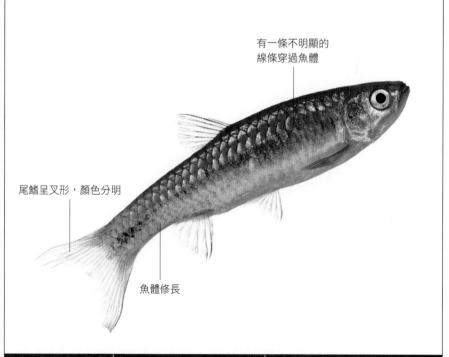

尾鰭呈叉形，顏色分明

魚體修長

| 食性：雜食 | 性情：溫和 | 魚缸活動層次：中層 |

科：鯉科
別稱：金線波魚　　　　體長：10 厘米

細長波魚

　　細長波魚的魚體細長，魚體主要呈銀色，有一條長長的線條從魚的吻部縱穿到尾鰭的位置，鰭沒有顏色，當有光照射時，細長波魚會發出閃閃的光芒。細長波魚有人工培育的品種，一般情況下，野生品種體型要小一些。

⇨ 分佈區域：印度、斯里蘭卡、緬甸、泰國的溪流中。

⇨ 養魚小貼士：細長波魚不愛爭鬥，喜歡群集，可進行混養。

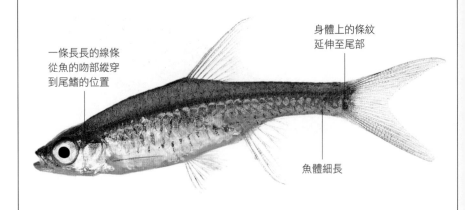

無色的鰭

體色為銀白色，有紫色、綠色或黃色的折光色彩

一條長長的線條從魚的吻部縱穿到尾鰭的位置

身體上的條紋延伸至尾部

魚體細長

| 食性：雜食 | 性情：溫和 | 魚缸活動層次：中層 |

科：鯉科
別稱：霸王燈、紫羅蘭燈、藍線波魚　　　體長：10 厘米

閃亮波魚

　　閃亮波魚的魚體細長，魚體主要呈褐色略帶粉色，當有燈光照射時，魚鱗會發出閃閃的光芒，另外，閃亮波魚魚體上有一條長長的細條紋穿過，這條條紋呈黑色，從吻部一直延伸到尾鰭。

⇨ 分佈區域：印度尼西亞、泰國、馬來西亞的溪流中。

⇨ 養魚小貼士：閃亮波魚不愛爭鬥，喜歡群集，飼養難度不是很高，適宜初學者飼養。

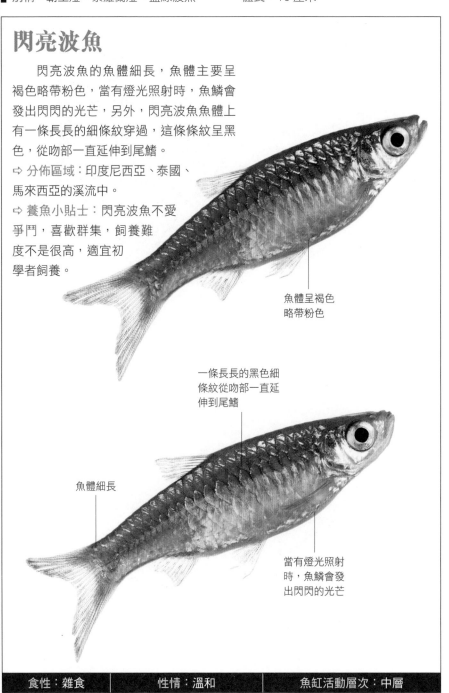

魚體呈褐色略帶粉色

一條長長的黑色細條紋從吻部一直延伸到尾鰭

魚體細長

當有燈光照射時，魚鱗會發出閃閃的光芒

食性：雜食　　　　｜　　　性情：溫和　　　　｜　　　魚缸活動層次：中層

科：麗魚科
別稱：藍七彩　　　體長：20 厘米

藍七彩碟魚

藍七彩碟魚的魚體側扁，像碟盤一樣，頭部不大，眼睛較大，吻部圓鈍，稍微向前凸出，眼眶位置有一紅色斑塊，總體顏色絢麗繽紛，魚體上有很多褐色斑點密密麻麻的分佈著，在背鰭和臀鰭部位有很多不規則的黑色條紋點綴著。

⇨ 分佈區域：亞馬遜水域中。

⇨ 養魚小貼士：對水質的要求很高，需要在一個隔離且密封的魚缸，幼魚最好和親魚養在一起。飼養的時候最好單養。

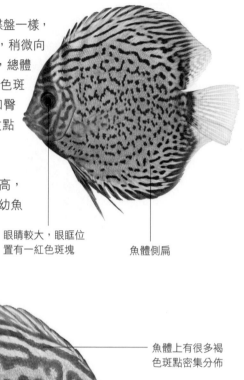

眼睛較大，眼眶位置有一紅色斑塊

魚體側扁

背鰭部位有很多不規則的黑色條紋點綴著

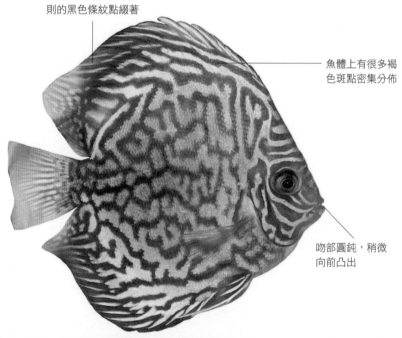

魚體上有很多褐色斑點密集分佈

吻部圓鈍，稍微向前凸出

食性：雜食	性情：溫和	魚缸活動層次：中層和底層

科：鯉科
別稱：彩虹波魚　　　體長：10厘米

斑駁波魚

　　斑駁波魚魚體整體呈橘紅色，頭部不大，眼睛則比較大。另外，斑駁波魚魚體上有若干塊黑色斑點，分別分佈在背鰭後面和臀鰭前面的位置。魚的鱗片十分漂亮，特別是有燈光照射的時候，會發出閃閃的光芒，因此斑駁波魚又被稱為彩虹波魚。

⇨ 分佈區域：印度尼西亞、馬來西亞的溪流中。

⇨ 養魚小貼士：斑駁波魚喜群集，不愛爭鬥。在中性和硬度適中的淡水中飼養效果最好。

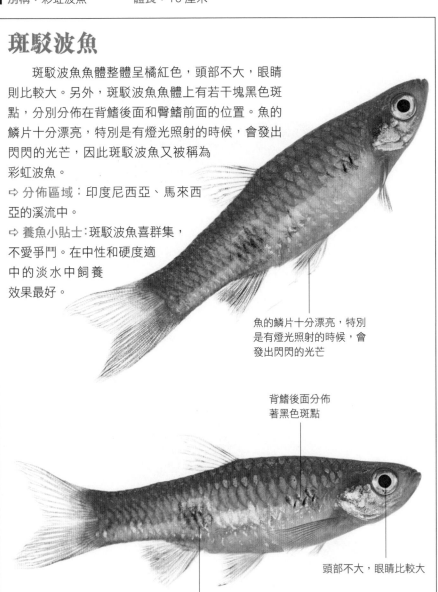

魚的鱗片十分漂亮，特別是有燈光照射的時候，會發出閃閃的光芒

背鰭後面分佈著黑色斑點

頭部不大，眼睛比較大

臀鰭前面分佈著黑色斑點

食性：雜食	性情：溫和	魚缸活動層次：全部

科：鯉科
別稱：彩虹鯊　　　體長：15 厘米

紅鰭鯊

　　紅鰭鯊原產於泰國，魚體呈長梭形，整體為淺褐色，各鰭均呈橘紅色，尾鰭呈叉形，在光照之下，紅鰭鯊鱗片會閃閃發光，十分漂亮，因此被養魚愛好者所喜愛。

⇨ 分佈區域：泰國溪流中。

⇨ 養魚小貼士：紅鰭鯊有時會吞食其他品種小型魚，所以飼養的時候最好不要和小型的魚類混養。

尾鰭呈叉形

在光照之下，鱗片會閃閃發光

魚體呈淺褐色

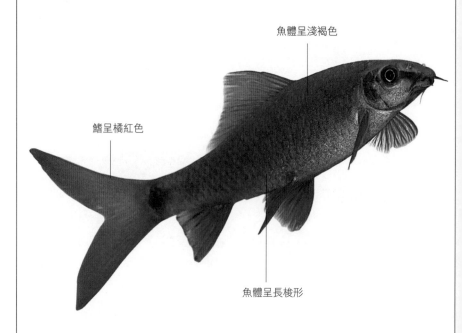

鰭呈橘紅色

魚體呈長梭形

| 食性：雜食 | 性情：好爭鬥 | 魚缸活動層次：中層和底層 |

科：鯉科
別稱：巴拉鯊　　　　體長：30 厘米

銀鯊

　　銀鯊魚體修長，總體上呈銀色，各個鰭呈尖形，背鰭、腹鰭、臀鰭呈三角形，尾鰭呈深叉形，鰭外緣均有黑色寬邊，黑邊內側為淡灰色寬帶。銀鯊生長比較快，魚體健壯。

⇨ 分佈區域：印度尼西亞、泰國的溪流中。

⇨ 養魚小貼士：銀鯊容易飼養，要用大型水族箱，加蓋防跳。

鰭呈尖形，邊緣有黑色寬邊

尾鰭呈深叉形

黑邊內側為淡灰色寬帶

尖尖的頭

食性：雜食	性情：溫和	魚缸活動層次：中層和底層

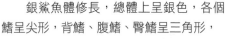
科：鯉科　　　別稱：暹羅角魚、暹羅穗唇魮　　　體長：15 厘米

長橢圓鯉

　　長橢圓鯉的魚體呈魚雷形，被明顯的色彩帶劃分，頂部呈深綠色，中間被一條淺黃色條紋隔開，下面有一條黑色條紋橫穿全身，腹部顏色呈銀黃色。長橢圓鯉的背鰭、尾鰭上都分佈著黃色的斑紋，背鰭基部呈黑色。長橢圓鯉以嘴來刮食岩石上的水草或藻類，雄魚在繁殖期會長出頭瘤。

⇨ 分佈區域：泰國、印度尼西亞、馬來西亞的溪流中。

⇨ 養魚小貼士：不能在魚缸中繁殖，飼養者要注意觀察。

頂部呈深綠色

魚體呈魚雷形

腹部呈銀黃色

一條黑色條紋橫穿全身

食性：雜食	性情：溫和	魚缸活動層次：中層和底層

科：鯉科
別稱：火尾魚　　　體長：15厘米

紅尾黑鯊

　　紅尾黑鯊原產地在泰國，魚遍體漆黑，只有尾鰭呈紅色，像一團燃燒的烈火，因此又被德國人稱為火尾魚。紅尾黑鯊幼魚時期，身體各鰭呈黑色；長到8厘米左右，尾鰭會變為金黃色；長到10厘米時達到性成熟，尾鰭變為鮮紅色。水溫過低時尾鰭的顏色便會褪為橙黃色，甚至會變成純黑色。

鮮明的紅色尾鰭，像一團烈火

⇨ 分佈區域：泰國溪流中。

⇨ 養魚小貼士：紅尾黑鯊生性活潑好動，所以飼養時需在魚缸上加蓋，以防其躍出魚缸。

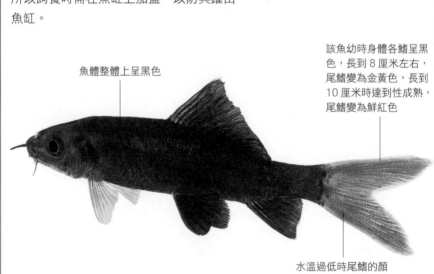

該魚幼時身體各鰭呈黑色，長到8厘米左右，尾鰭變為金黃色，長到10厘米時達到性成熟，尾鰭變為鮮紅色

魚體整體上呈黑色

水溫過低時尾鰭的顏色便會褪為橙黃色，甚至會變成純黑色

| 食性：草食 | 性情：好爭鬥 | 魚缸活動層次：中層和底層 |

科：鯉科
別稱：無　　　　體長：50 厘米

黑鯊

　　黑鯊的雄魚魚體瘦小，雌魚較大，幼魚時期體色為灰黑色，成魚時期顏色會變深。吻部生有兩對觸鬚，背鰭呈三角形，尾柄較長較細。

⇨ 分佈區域：印度尼西亞、泰國、柬埔寨的水域中。

⇨ 養魚小貼士：由於黑鯊婚姻嚴格恪守「一夫一妻」制，因此在配對時要務必小心。黑鯊在飼養的時候要多餵食鮮活魚，繁殖時缸底鋪黑白相間的小卵石，栽上闊葉水草，設置一個倒扣的花盆。

背鰭呈三角形

尾柄細長

幼魚時期呈灰黑色，成魚顏色加深

| 食性：雜食 | 性情：溫和 | 魚缸活動層次：底層 |

科：鯉科　　　別稱：無　　　體長：30 厘米

哈塞爾特骨唇魚

　　哈塞爾特骨唇魚的魚體主要呈棕灰色，頭部較小，背部高拱，尾柄上有不顯著的斑紋，魚鱗層層分佈，錯落有致，看起來美觀大方，特別是有光照射的時候，魚鱗會閃閃發光。

⇨ 分佈區域：泰國、印度尼西亞、馬來西亞的溪流中。

⇨ 養魚小貼士：哈塞爾特骨唇魚成長的速度較快，飼養的時候需要為它提供較大的空間。

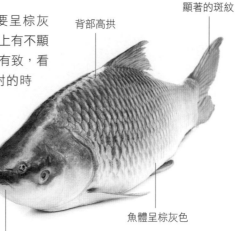

尾柄上有不顯著的斑紋

背部高拱

魚體呈棕灰色

頭部較小

| 食性：雜食 | 性情：溫和 | 魚缸活動層次：中層和底層 |

科：脂鯉科
別稱：星點鑽石燈　　　體長：8 厘米

布宜諾斯艾利斯燈魚

　　佈宜諾斯艾利斯燈魚在整體上非常
漂亮，魚體顏色以藍色、橘紅
色、銀色為主，魚體最
明顯的特徵就是有
一條從鰓蓋後面開
始一直延伸至尾柄
末端的藍綠色條紋。
魚鰭呈橘紅色。

⇨ 分佈區域：阿根廷的普拉特河
盆地以及巴西、巴拉圭水域中。

⇨ 養魚小貼士：佈宜諾斯艾利斯燈魚喜
歡吃軟葉植物，與其他小型魚混養會散
發出迷人的光彩。

背鰭帶有橘紅色

橘紅色的臀鰭

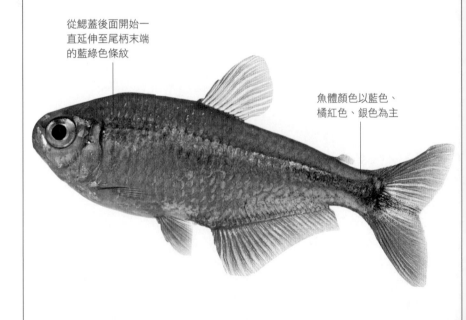

從鰓蓋後面開始一
直延伸至尾柄末端
的藍綠色條紋

魚體顏色以藍色、
橘紅色、銀色為主

| 食性：雜食 | 性情：溫和 | 魚缸活動層次：全部 |

科：鯉科
別稱：綠鑲唇鯊　　　體長：15 厘米

紅寶石鯊

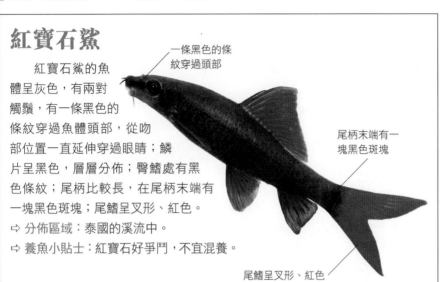

　　紅寶石鯊的魚體呈灰色，有兩對觸鬚，有一條黑色的條紋穿過魚體頭部，從吻部位置一直延伸穿過眼睛；鱗片呈黑色，層層分佈；臀鰭處有黑色條紋；尾柄比較長，在尾柄末端有一塊黑色斑塊；尾鰭呈叉形、紅色。

一條黑色的條紋穿過頭部

尾柄末端有一塊黑色斑塊

尾鰭呈叉形、紅色

⇨ 分佈區域：泰國的溪流中。
⇨ 養魚小貼士：紅寶石好爭鬥，不宜混養。

| 食性：雜食 | 性情：好爭鬥 | 魚缸活動層次：中層和底層 |

科：脂鯉科　　　別稱：半身黑、黑牡丹　　　體長：5 厘米

黑裙魚

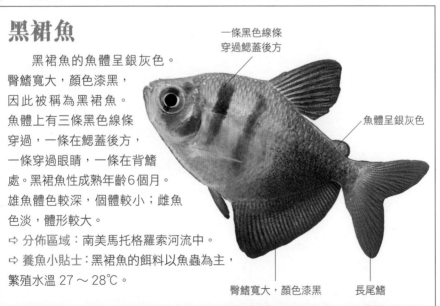

　　黑裙魚的魚體呈銀灰色。臀鰭寬大，顏色漆黑，因此被稱為黑裙魚。魚體上有三條黑色線條穿過，一條在鰓蓋後方，一條穿過眼睛，一條在背鰭處。黑裙魚性成熟年齡6個月。雄魚體色較深，個體較小；雌魚色淡，體形較大。

一條黑色線條穿過鰓蓋後方

魚體呈銀灰色

臀鰭寬大，顏色漆黑

長尾鰭

⇨ 分佈區域：南美馬托格羅索河流中。
⇨ 養魚小貼士：黑裙魚的餌料以魚蟲為主，繁殖水溫 27 ～ 28℃。

| 食性：雜食 | 性情：溫和 | 魚缸活動層次：全部 |

科：脂鯉科
別稱：紅綠燈魚　　　體長：5厘米

霓虹燈魚

　　霓虹燈魚是比較有名的觀賞魚類，魚體整體發出青綠色光芒，從頭部到尾部有一條明亮的藍綠色色帶，魚體後半部藍綠色色帶下方還有一條紅色色帶，腹部藍白色，紅色色帶和藍色色帶貫穿全身，光彩奪目。霓虹燈魚對餌料不苛求，魚蟲、水蚯蚓、幹飼料等都攝食。

⇨ 分佈區域：巴西的馬托格羅索溪流中。
⇨ 養魚小貼士：可與其他品種的魚混養，喜在光線暗淡的水族箱中生活，禁止強光照射。

腹部藍白色

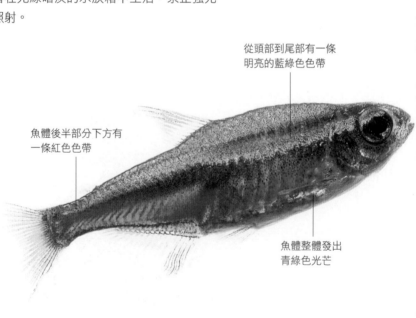

從頭部到尾部有一條
明亮的藍綠色色帶

魚體後半部分下方有
一條紅色色帶

魚體整體發出
青綠色光芒

| 食性：雜食 | 性情：溫和，喜群集 | 魚缸活動層次：全部 |

科：脂鯉科
別稱：無　　　　體長：5厘米

潛行燈魚

　　潛行燈魚的魚體主要呈磚紅色，雌魚
比雄魚魚體豐腴，魚體比較明顯的特徵就
是有一條細長的
條紋從眼睛下
方一直延伸到
尾鰭中央偏下
位置。 現在，生
物學界對這種魚的形
狀、顏色及習性等仍存在一
定的爭議。

魚體主要
呈磚紅色

⇨ 分佈區域：巴西、圭亞那的水域中。
⇨ 養魚小貼士：一般的餌料即可餵養，
不喜歡爭鬥。

有一條細長的條紋從
眼睛下方一直延伸到
尾鰭中央偏下位置

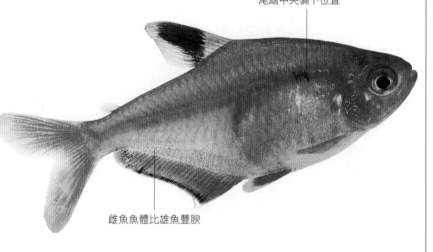

雌魚魚體比雄魚豐腴

食性：雜食	性情：溫和	魚缸活動層次：中層

科：脂鯉科
別稱：黑帝王燈魚　　　　體長：5厘米

黑幻影燈魚

　　黑幻影燈魚整體呈銀灰色，眼睛較大，在頭部下方位置有一塊面積不大的黑色斑塊；背鰭比較大，呈黑色；尾鰭呈叉形，也為黑色；黑幻影燈魚還有一個比較明顯的特點就是魚體上有一條細長的條紋，從魚的肩部一直延伸到尾柄末端位置。與黑幻影燈魚相對的是紅幻影燈魚，兩者顏色不同，但其他魚體特徵比較相似。

⇨ 分佈區域：巴西、玻利維亞的溪流中。

⇨ 養魚小貼士：黑幻影燈魚適宜在酸性軟水中飼養，可以與其他小魚混養，但是單養為佳。

魚體上有一條細長條紋

背鰭比較大，呈黑色

頭部下方位置有一塊面積不大的黑色斑塊

眼睛較大

整體呈銀灰色

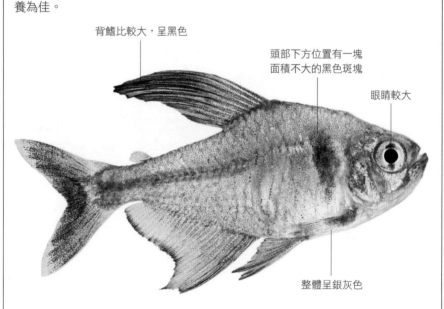

食性：雜食	性情：溫和	魚缸活動層次：中層

科：脂鯉科
別稱：無　　　體長：6厘米

皇帝燈魚

　　皇帝燈魚魚體主要顏色是褐色和淺黃色；魚體比較明顯的特徵就是有一條從鰓蓋後方一直延伸到尾鰭基部的長長的褐色條紋；雄性皇帝燈魚的背鰭看起來比較鋒利，臀鰭呈淡黃色，魚鱗層層分佈，錯落有致，十分漂亮。

⇨ 分佈區域：哥倫比亞的溪流中。

⇨ 養魚小貼士：皇帝燈魚飼養起來比較容易，一般餌料即可餵食。

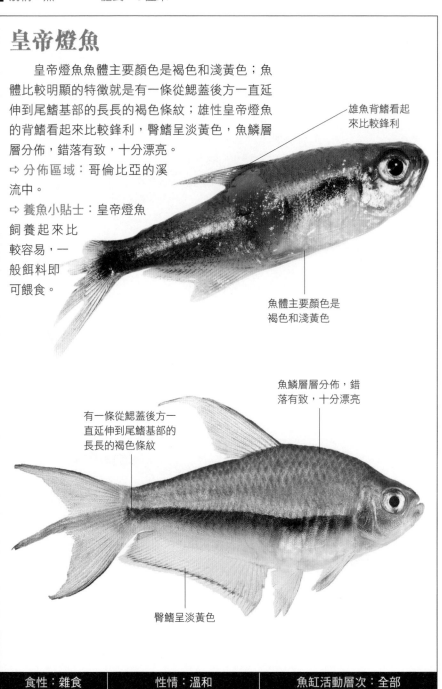

雄魚背鰭看起來比較鋒利

魚體主要顏色是褐色和淺黃色

魚鱗層層分佈，錯落有致，十分漂亮

有一條從鰓蓋後方一直延伸到尾鰭基部的長長的褐色條紋

臀鰭呈淡黃色

食性：雜食	性情：溫和	魚缸活動層次：全部

科：脂鯉科
別稱：寶蓮燈魚、新紅蓮燈魚　　　體長：5厘米

日光燈魚

　　日光燈魚是觀賞魚中的珍品，頭和尾柄較寬，眼較大，吻部較圓鈍，背腹有脂鰭，尾鰭呈叉形，整體顏色十分亮麗；其最顯著的特徵就是有一條從眼部至尾部閃亮的藍色長條紋，在藍色長條紋下方有大片的紅色斑塊，當日光燈魚游動的時候，身體就會出現藍紅交錯的景象，非常美麗。日光燈魚與紅綠燈魚相似，日光燈魚體上的紅色斑塊面積要比紅綠燈魚的紅色斑塊覆蓋面積更大，顏色也更加鮮艷。

⇨ 分佈區域：巴西、哥倫比亞、委內瑞拉境內流速緩慢的河流裏。

⇨ 養魚小貼士：日光燈魚適宜用酸性軟水飼養，比較有利於魚的繁殖。

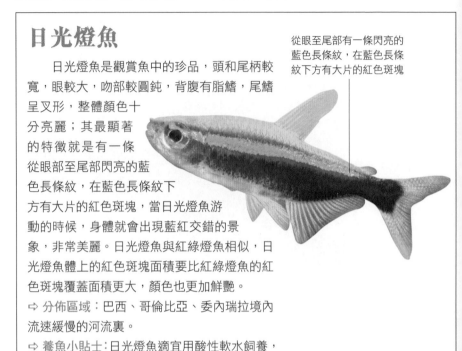

從眼至尾部有一條閃亮的藍色長條紋，在藍色長條紋下方有大片的紅色斑塊

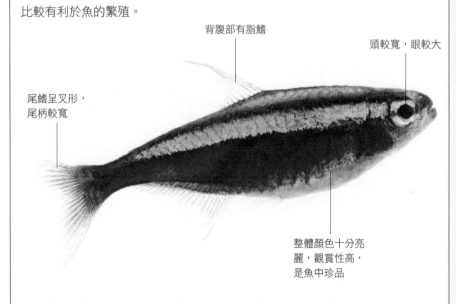

背腹部有脂鰭

頭較寬，眼較大

尾鰭呈叉形，尾柄較寬

整體顏色十分亮麗，觀賞性高，是魚中珍品

| 食性：雜食 | 性情：溫和 | 魚缸活動層次：全部 |

科：食人魚科
別稱：皇冠銀板　　　　體長：40 厘米

銀板魚

　　銀板魚魚體的主要顏色是銀灰色和暗紅色；它頭部不太大，眼睛比較大；胸鰭、臀鰭部位呈暗紅色，魚體的其他部位大致呈銀灰色，臀鰭和尾鰭的末端還有黑色線條。

⇨ 分佈區域：巴西、玻利維亞的河流中。

⇨ 養魚小貼士：銀板魚喜歡吃水草類的餌料。

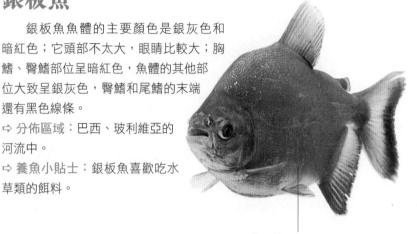

魚體主要顏色是銀灰色和暗紅色

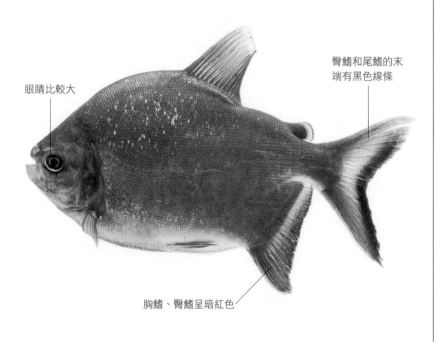

眼睛比較大

臀鰭和尾鰭的末端有黑色線條

胸鰭、臀鰭呈暗紅色

| 食性：草食 | 性情：溫和 | 魚缸活動層次：上層和中層 |

科：脂鯉科
別稱：無　　　　　體長：5 厘米

熒光燈魚

螢光燈魚魚體呈半透明狀，最明顯的特徵就是有一條桃紅色細條紋從魚的眼睛一直延伸到尾柄末端。整體顏色十分漂亮，特別是在燈光下，魚體呈現出繽紛的色彩，螢光燈魚喜歡在水草茂盛的空間游動。

⇨ 分佈區域：圭亞那的溪流中。

⇨ 養魚小貼士：螢光燈魚喜歡酸性軟水，飼養時要注意在水族箱裏多佈置些水草。

魚體呈半透明狀，整體顏色十分漂亮

一條桃紅色細條紋從魚的眼睛一直延伸到尾柄末端

食性：雜食	性情：溫和	魚缸活動層次：全部

科：脂鯉科　　　　別稱：無　　　體長：5 厘米

黃燈魚

黃燈魚整體呈黃色，幼魚鰓蓋後方有淡淡的斑紋；當有光線照射時，魚體會呈現出閃閃的光澤，黃色中帶著金色；魚體的鰭幾乎都呈黃色，雄魚的臀鰭稍微凹陷。

⇨ 分佈區域：巴西裏約熱內盧的溪流中。

⇨ 養魚小貼士：黃燈魚喜歡群集，可以和一些小燈魚和波魚混養。

整體呈黃色

鰭呈黃色

雄魚的臀鰭稍微凹陷

食性：雜食	性情：溫和，喜群集	魚缸活動層次：中層

科：脂鯉科
別稱：盲魚、無眼魚　　　體長：9厘米

盲眼魚

　　盲眼魚魚體呈長形，稍側扁；盲眼魚幼魚是有眼睛的，當幼魚長到2個月左右，眼睛才逐步退化；它是一種非常美麗的觀賞魚，身披亮銀色鱗片，所有的鰭均呈奶油色。盲眼魚其他感覺器官十分發達，在水中不會撞到其他物體，而且捕食能力一點不差，只要投入食物，盲魚就能立即發現，並游過來吃掉。

⇨ 分佈區域：原產於墨西哥，北美洲、歐洲、非洲、亞洲都有分佈。

⇨ 養魚小貼士：盲眼魚喜歡弱酸性軟水，需要提供適宜的水質環境。

身披亮銀色鱗片

魚體呈長形，稍側扁

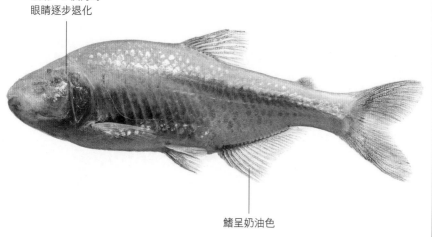

該魚幼魚時期有眼睛，2個月時眼睛逐步退化

鰭呈奶油色

食性：雜食　　　性情：溫和，喜群集　　　魚缸活動層次：全部

科：脂鯉科
別稱：銀燕子　　　　　體長：6 厘米

銀斧魚

　　銀斧魚魚體呈銀灰色，輪廓鮮明，整個形狀像一把斧頭，這也是銀斧魚名字的由來。銀斧魚還有一個比較明顯的特徵，就是在魚體中央位置有一條細細的黑色線條橫穿至尾柄末端。胸鰭比較發達，呈翼狀；臀鰭相對較長；尾鰭呈深叉形。

⇨ 分佈區域：圭亞那、巴西的水域中。

⇨ 養魚小貼士：喜酸性的軟水，受驚後會跳躍，翼狀的大胸鰭劃動有力，可以讓他們輕鬆躍出水面，飼養時需加蓋。

魚體輪廓鮮明，整個形狀像一把斧頭

尾鰭呈深叉形

一條細細的黑色線條橫穿至尾柄末端

胸鰭比較發達，呈翼狀

| 食性：肉食 | 性情：溫和，喜群集 | 魚缸活動層次：上層 |

科：脂鯉科　　　　別稱：斑點突吻脂鯉　　　　體長：10 厘米

斑點倒立魚

　　斑點倒立魚魚體基色是銀色，最明顯的特徵就是魚體上佈滿了黑色斑點。成魚魚體修長，從吻部開始有一條黑條紋穿過眼睛，直至鰓蓋；魚頭尖，前額陡然上揚；背鰭呈正方形且有黑色斑點，鰭的上角呈黑色。

⇨ 分佈區域：南美洲厄瓜多爾、秘魯、哥倫比亞、巴西、蘇利南、圭亞那的溪流中。

⇨ 養魚小貼士：喜食附著於石塊之上的藻類或小型無脊椎動物。

背鰭呈正方形且有黑色斑點，鰭的上角呈黑色

魚體上佈滿了黑色斑點

| 食性：雜食 | 性情：膽小 | 魚缸活動層次：中層和底層 |

科：脂鯉科
別稱：無　　　體長：7厘米

鑽石燈魚

　　鑽石燈魚魚體呈銀灰色，最明顯的特徵就是眼眶上有一個紅色斑點。另外，幼魚魚體上還有一條長長的黑色條紋，從頭部一直延伸到尾柄末端的位置。魚體上點綴著銀色鱗片，在燈光的照射下十分美麗。背鰭會因性別不同而有所不同，通常雄魚背鰭比雌魚要高大。

⇨ 分佈區域：委內瑞拉和巴西的亞馬遜河流域。

⇨ 養魚小貼士：鑽石燈魚喜歡群集，活潑好動，飼養時需要準備較大的活動空間。

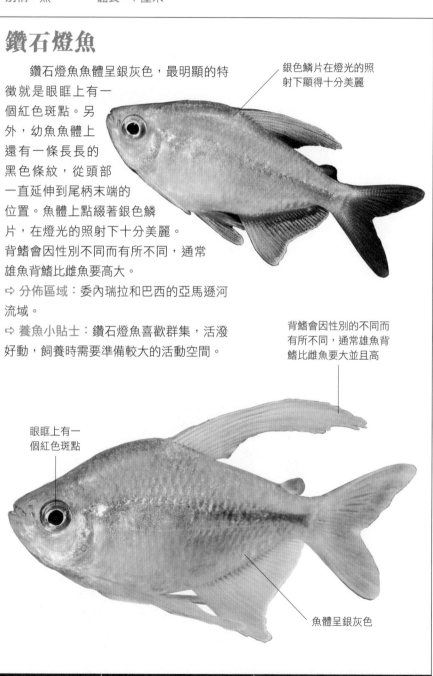

銀色鱗片在燈光的照射下顯得十分美麗

背鰭會因性別的不同而有所不同，通常雄魚背鰭比雌魚要大並且高

眼眶上有一個紅色斑點

魚體呈銀灰色

| 食性：雜食 | 性情：溫和，喜群集 | 魚缸活動層次：中層 |

科：食人魚科
別稱：食人魚　　　體長：30厘米

紅肚食人魚

　　紅肚食人魚魚體主要呈深灰色和橘紅色，其中腹部下方和臀鰭部位呈橘紅色，其他部位大致上呈深灰色；頭部不大，下頜前突，有銳利的牙齒，鱗片像閃耀的銀片，比較漂亮，但在不同生長時期，魚體特徵也不盡相同。紅肚食人魚好鬥，體型也比較大。

⇨ 分佈區域：美國的普拉特河盆地水域中。

⇨ 養魚小貼士：在飼養的時候應為它準備較大的活動空間，並且因它具有一定的危險性，因此在飼養的時候一定要注意安全。

鱗片像閃耀的銀片，比較漂亮

魚體主要呈深灰色和橘紅色

頭部不大，下頜前突，有銳利的牙齒

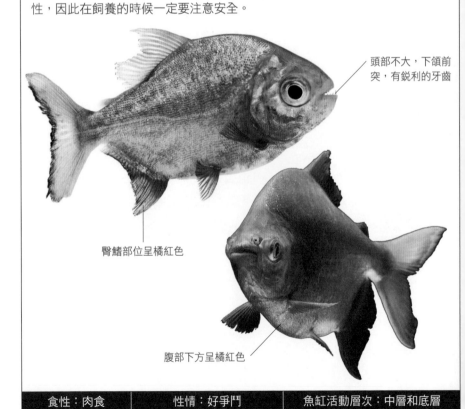

臀鰭部位呈橘紅色

腹部下方呈橘紅色

食性：肉食	性情：好爭鬥	魚缸活動層次：中層和底層

科：麗魚科
別稱：雞冠袖珍慈鯛　　　　體長：8 厘米

白鸚短鯛

　　白鸚短鯛魚體呈黑色；魚體最明顯的特徵就是它的背鰭上有十多根向外延伸的鋒利鰭條；另外，還有一條黑綠色的條紋貫穿魚體，從鰓蓋後方一直延伸到尾柄末端；鱗片呈不規則的灰色和暗綠色；尾鰭顏色鮮艷，分佈著黃色和黑色斑紋。

一條黑綠色的條紋貫穿魚體，從鰓蓋後方一直延伸到尾柄末端

⇨ 分佈區域：亞馬遜的溪流中。
⇨ 養魚小貼士：建議把一條雄魚與幾條雌魚養在一個中等大小的魚缸中。

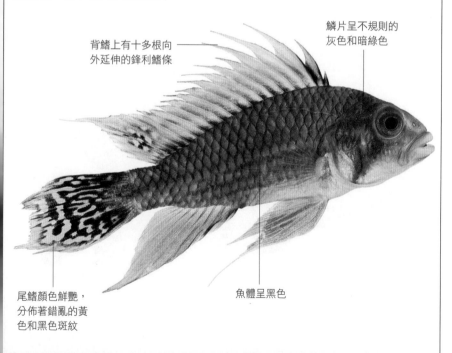

背鰭上有十多根向外延伸的鋒利鰭條

鱗片呈不規則的灰色和暗綠色

尾鰭顏色鮮艷，分佈著錯亂的黃色和黑色斑紋

魚體呈黑色

食性：肉食　　　　性情：溫和　　　　魚缸活動層次：底層

科：麗魚科
別稱：金眼鯛　　　體長：8厘米

金眼袖珍慈鯛

金眼袖珍慈鯛的魚體呈
黃色，體色會隨著情緒的
變化而變化；頭
部較圓，眼睛
比較大，眼眶
周圍是金色的；魚
體最明顯的特徵就是它
的背鰭上有十多根向外延伸的鋒
利鰭條；鱗片錯落分佈，閃閃發亮，十分
美觀；尾鰭顏色相對較淡，呈扇形。

⇨ 分佈區域：南美洲的溪流中。

⇨ 養魚小貼士：在雌魚產卵時魚體會出現
斑紋，因此應注意觀察產卵期。

頭部較圓

背鰭上有十多根向
外延伸的鋒利鰭條

尾鰭顏色相對
較淡，呈扇形

眼睛比較大，眼
眶周圍是金色的

鱗片錯落分佈，閃
閃發亮，十分美觀

魚體呈黃色，體色會隨著
情緒的變化而變化，雌魚
產卵時魚體會出現斑紋

| 食性：肉食 | 性情：溫和 | 魚缸活動層次：底層 |

科：麗魚科
別稱：無　　　　體長：23 厘米

金平齒鯛

　　金平齒鯛魚體修長，體色並非一成不變，不同時期會有不同變化，通常情況下呈藍綠色；在側腹部的中央部位有一塊黑色斑塊，頭部較大，眼睛也比較大，呈黑色，眼眶有橘色邊緣；隨著魚齡的增大，頭部會變得高低不平；尾鰭呈扇形。

⇨ 分佈區域：南美洲厄瓜多爾、秘魯的水域中。

⇨ 養魚小貼士：金平齒鯛好爭鬥，富有攻擊性，不宜混養。

該魚魚體修長，體色會發生變化，通常情況下呈藍綠色

尾鰭呈扇形

食性：雜食	性情：好爭鬥	魚缸活動層次：中層和底層

科：麗魚科　　　別稱：非洲慈鯛　　　體長：13 厘米

非洲鳳凰

　　非洲鳳凰的幼魚魚體呈鮮黃色，身體上半部分有兩條黑色條紋從吻部一直延伸到尾鰭，背鰭上也有一條黑色條紋；雄魚在幼魚時期也呈鮮黃色，成熟之後腹部則變成了深褐色，體側有一條發出金色光芒的淺藍色條紋，從腮蓋後緣延伸到尾柄末端。

⇨ 分佈區域：非洲馬拉維湖。

⇨ 養魚小貼士：非洲鳳凰好鬥，有很強的領地意識，飼養的時候最好不要混養。

雌魚體上半部分有兩條黑色條紋從吻部一直延伸到尾鰭

背鰭上有一條黑色條紋

雌魚魚體呈鮮黃色，雄魚在幼魚時期也呈鮮黃色，成熟之後腹部則變成深褐色

食性：雜食	性情：好爭鬥	魚缸活動層次：中層和底層

科：麗魚科
別稱：袖珍蝴蝶鯛、拉氏彩蝶鯛　　　體長：7厘米

七彩鳳凰

一條黑帶貼眼而過

　　七彩鳳凰的魚體呈藍色；臀鰭、尾鰭和背鰭為淺紅色，且上面有藍色發光斑點；腹鰭為紅色，帶黑色邊緣；身體後半部分和鰭條呈深淺不一的藍色；鰓蓋上有一塊黃斑，一條黑帶貼眼而過。雄魚鰭上有漂亮紅邊，背部有黑斑；雌魚腹部膨大，活動時身體搖擺，體色較淡。

腹鰭為紅色，帶黑色邊緣

⇨ 分佈區域：南美洲委內瑞拉和哥倫比亞的溪流中。

⇨ 養魚小貼士：日常飼養時，水族箱要增加過濾設施，保持水質不受污染，還可在水箱底部放些鵝卵石，使水質更加清澈。

| 食性：肉食 | 性情：膽小 | 魚缸活動層次：中層和底層 |

科：釘口魚科　　　別稱：親吻魚、香吻魚　　　體長：20厘米

接吻魚

魚體顏色在不同時期會發生變化

　　接吻魚魚體側扁，呈卵形，魚體天然顏色是銀綠色，另外還有人工飼養的品種。雄魚在繁殖期體色會由粉紅變為紫紅，身體較雌魚小，雌魚腹部肥圓。接吻魚會用有鋸齒的嘴親吻同伴，但是這並非是魚之間的愛情，可能是一種領地爭鬥。性成熟年齡為6個月，因其奇怪的動作而受到人們的歡迎，觀賞性較高。

魚體側扁，呈卵形

雄魚在繁殖期體色會由粉紅變為紫紅

⇨ 分佈區域：印度尼西亞、泰國、馬來西亞。

⇨ 養魚小貼士：其生長速度快，需要足夠的生長空間。體質強壯，不易患病，餌料以活食為主。

| 食性：雜食 | 性情：溫和 | 魚缸活動層次：全部 |

科：麗魚科
別稱：矛耙麗魚、藍突頜麗魚　　　體長：10 厘米

淡腹鯛

　　淡腹鯛魚體為半透明狀，最明顯的特
徵是有一條黑色線條從魚體吻部穿
過眼部一直延伸到尾鰭
的中央位置；在魚
的下頜處有一塊藍
綠色斑紋；腹部位置
有一大塊粉色斑塊。雄魚
的腹鰭較大，呈淺粉色，背鰭
比較尖，尾鰭上有面積不大的黑
色斑塊；雌魚的腹部比雄魚的豐腴。
⇨ 分佈區域：非洲尼日爾河三角洲流域。
⇨ 養魚小貼士：水的酸鹼值會對同次產卵
的兩性比例有影響。

雄魚的背鰭比較尖

雄魚的腹鰭較
大，呈淺粉色

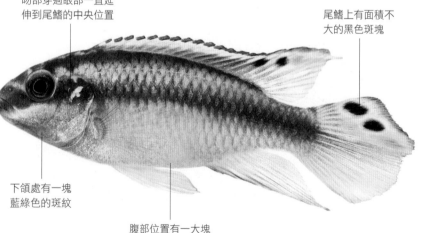

一條黑色線條從魚體
吻部穿過眼部一直延
伸到尾鰭的中央位置

尾鰭上有面積不
大的黑色斑塊

下頜處有一塊
藍綠色的斑紋

腹部位置有一大塊
粉色斑塊，雌魚的
腹部比雄魚的豐腴

| 食性：雜食 | 性情：溫和 | 魚缸活動層次：中層和底層 |

科：麗魚科
別稱：地圖魚、黑豬、紅豬魚　　　體長：30 厘米

豬仔魚

　　豬仔魚的魚體呈橢圓形，體高而側扁，尾鰭扇形，魚體基本體色是黑色、黃褐色或青黑色，體側有不規則的橙黃色斑塊和紅色條紋，形似地圖，因此又被叫作地圖魚。成魚的尾柄部位會出現紅黃色邊緣的大黑點，形狀像眼睛，可作保護色及誘敵色，使其獵物分不清前後而不能逃走。

⇨ 分佈區域：圭亞那、委內瑞拉、巴西的亞馬遜河流域。

⇨ 養魚小貼士：豬仔魚的生長速度很快，需要足夠的食物，並且需要定時全部換水。

尾鰭呈扇形

成魚的尾柄部位會出現紅黃色邊緣的大黑點，形狀像眼睛，可作保護色及誘敵色

魚體基本體色是黑色、黃褐色或青黑色

魚體呈橢圓形，體高而側扁

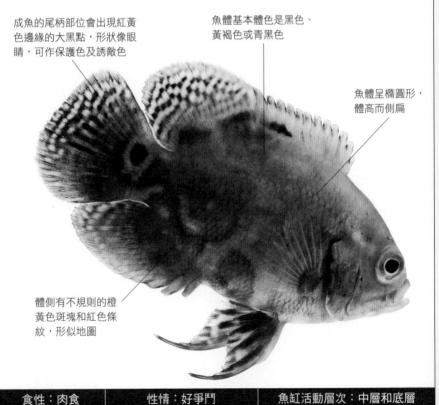

體側有不規則的橙黃色斑塊和紅色條紋，形似地圖

食性：肉食	性情：好爭鬥	魚缸活動層次：中層和底層

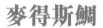

科：麗魚科
別稱：紅魔鬼鯛　　　體長：30 厘米

麥得斯鯛

　　麥得斯鯛的魚體呈亞紡錘形，
鰭形一般。麥得斯鯛體色多
變，由灰白變黃褐、橙紅到
鮮紅色；成魚有的有大黑斑
點，有的頭部隆起呈瘤狀，
活潑敏捷，性情凶惡。

⇨ 分佈區域：墨西哥、尼
加拉瓜的溪流中。

⇨ 養魚小貼士：適合在有水草和沉
木的水族箱裏飼養，且不宜混養。另外，
麥得斯鯛喜食動物性餌料，它屬卵生。

魚體亞紡錘形

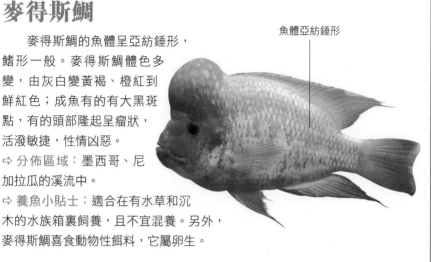

有的魚體頭部會
隆起呈瘤狀

魚體體色多變

鰭形一般

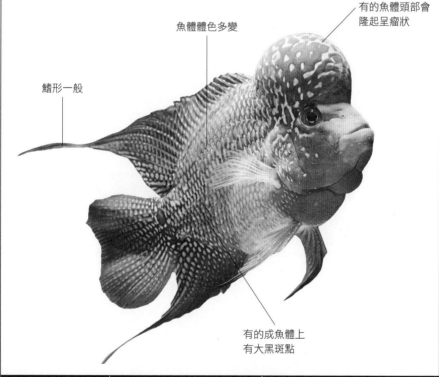

有的成魚體上
有大黑斑點

食性：肉食	性情：好爭鬥	魚缸活動層次：中層和底層

科：麗魚科
別稱：燕魚、天使　　　體長：13厘米

神仙魚

神仙魚基本體色是銀灰色，頭部呈三角形，吻部略尖，向前凸出，整個頭部的輪廓十分平直，眼睛部位有一條黑色線條穿過，一直延伸到腹部位置。魚體最明顯的特徵是它的鰭，腹鰭細長，像絲帶一樣；整個臀鰭像飛機的機翼，並且臀鰭上有鰭條分佈。神仙魚整體外形像風箏一樣，顯得飄逸美觀。

⇨ 分佈區域：南美洲亞馬遜與內格羅河水域。

⇨ 養魚小貼士：有領地意識，對水質也沒有特殊要求，但最好不要和小型魚類混養。

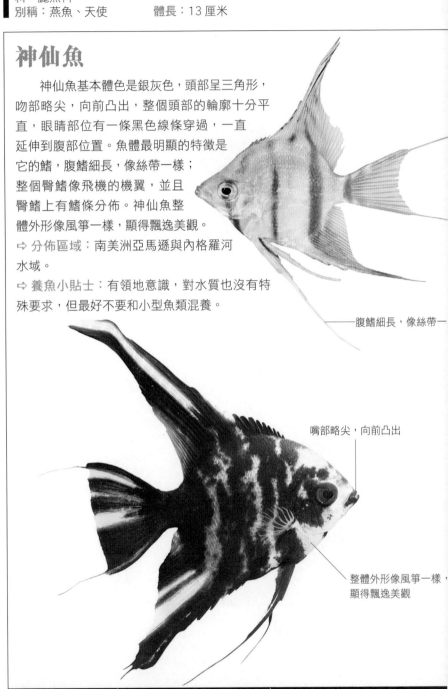

————腹鰭細長，像絲帶一

嘴部略尖，向前凸出

整體外形像風箏一樣，
顯得飄逸美觀

| 食性：雜食 | 性情：溫和 | 魚缸活動層次：全部 |

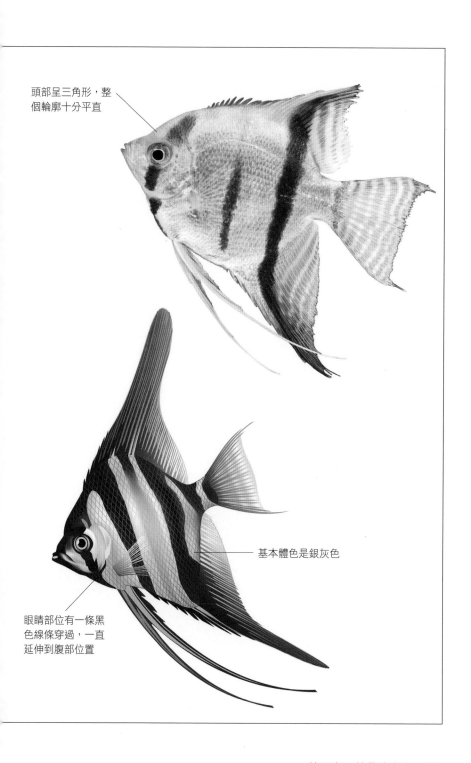

頭部呈三角形，整
個輪廓十分平直

基本體色是銀灰色

眼睛部位有一條黑
色線條穿過，一直
延伸到腹部位置

科：麗魚科
別稱：無　　　　體長：30 厘米

老虎慈鯛

　　老虎慈鯛的魚體顏色並非一成不變，而是會隨著魚齡的增大而發生變化；幼魚體色呈銀綠色，魚體上分佈著若干道深色的直條紋；雄性成魚體色呈深黃綠色，魚體上有黑色斑塊分佈，胸鰭無色，所有鰭上都分佈著密集的深色斑點。老虎慈鯛會在水箱的底沙中吃水草，性情溫和但有領地觀念。

⇨ 分佈區域：非洲尼日爾到喀麥隆的內陸水域。

⇨ 養魚小貼士：老虎慈鯛的腹部出現凹陷，並非是不健康的跡象。

雄性成魚胸鰭無色，分佈著深色斑點

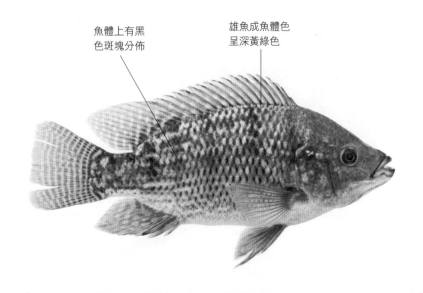

魚體上有黑色斑塊分佈

雄魚成魚體色呈深黃綠色

| 食性：雜食 | 性情：溫和，有領地觀念 | 魚缸活動層次：中層和底層 |

科：麗魚科
別稱：米氏麗體魚、紅胸花鱸　　　體長：15厘米

紅肚火口魚

　　紅肚火口魚的魚體呈紡錘形，體稍高
略扁，最明顯的特徵就是張開大嘴會
出現一口血紅色，這就是它
名字的來源。吻部、
胸部、鰭上都有紅
色斑塊分佈，在側
腹部位置有一塊面積
較大的黑色斑塊，背鰭和
臀鰭的基部長，較尖。

背鰭基部長，較尖

⇨ 分佈區域：墨西哥和危地馬拉的溪
流中。

⇨ 養魚小貼士：有時會攻擊其他魚，適宜
飼養在水草茂密的魚缸中，可以和其他體
型大的魚混養。

臀鰭的基部長，
較尖

側腹部位置有一塊面
積較大的黑色斑塊

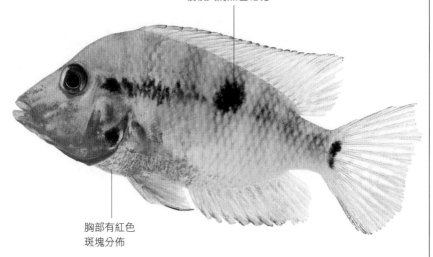

胸部有紅色
斑塊分佈

| 食性：肉食 | 性情：溫和 | 魚缸活動層次：中層和底層 |

科：麗魚科
別稱：無　　　　體長：15 厘米

孔雀鯛

　　孔雀鯛隨著魚齡的增長所有的鰭都會拉長。在繁殖期間，如果雌魚沒有發情的話，雄魚往往會追殺雌魚，因此在繁殖期間飼養者需要仔細觀察雌魚的性成熟狀態和抱卵狀態。在飼養的時候最好和比它體型大的大型或者中型魚一起混養。

⇨ 分佈區域：非洲東部馬拉維湖的岩石區。

⇨ 養魚小貼士：孔雀鯛有領地觀念，它們喜歡在洞穴或者比較黑暗的地方生活，人工飼養的時候應該給他們準備比較黑暗且安靜的生存環境。

隨著魚齡的增長鰭會拉長

雄魚臀鰭上有黃色卵狀斑點

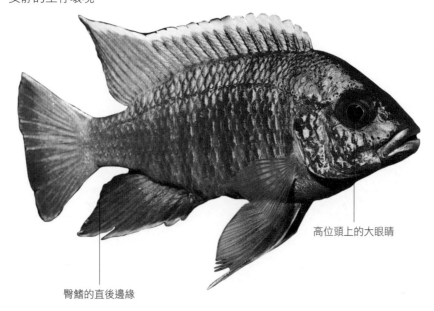

高位頭上的大眼睛

臀鰭的直後邊緣

| 食性：雜食 | 性情：好爭鬥 | 魚缸活動層次：中層和底層 |

科：麗魚科
別稱：三湖慈鯛　　　體長：9厘米

檸檬慈鯛

　　檸檬慈鯛的魚體基本上呈鮮黃色，頭部不大，吻部稍微前凸，眼睛比較大。在眼睛下方位置有一塊面積不大的斑塊，呈淡紅色；背鰭基部很長；腹鰭後拖；尾鰭較寬，扁平。

⇨ 分佈區域：非洲坦噶尼喀湖有岩石的淺水區。

⇨ 養魚小貼士：檸檬慈鯛雖然是肉食魚類，但是性情溫和，可以進行混養。

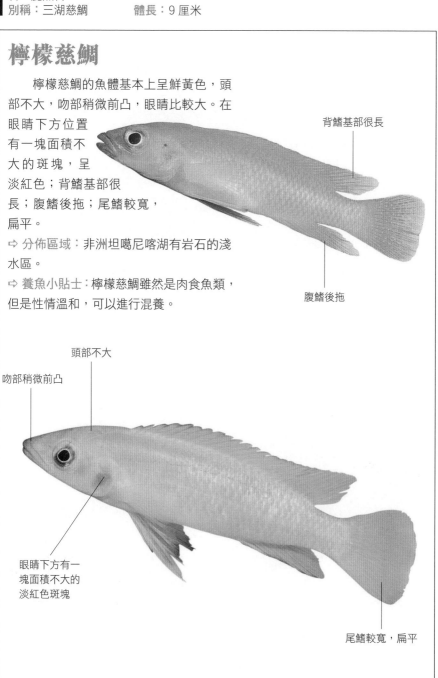

背鰭基部很長

腹鰭後拖

頭部不大

吻部稍微前凸

眼睛下方有一塊面積不大的淡紅色斑塊

尾鰭較寬，扁平

食性：肉食	性情：溫和	魚缸活動層次：底層

非洲王子

非洲王子有像鱸魚一般典型的鱸形目體型，體色有黃、藍等顏色，五彩繽紛，非常鮮艷奪目。雌雄同形，雄性個體稍大，弱勢魚會在受強勢魚壓制的情況下身體部位會發黑。

➪ 分佈區域：非洲馬拉維湖。

➪ 養魚小貼士：在飼養的時候以珊瑚砂墊底，再配以珊瑚礁，這樣能產生海水魚缸的效果。喜食昆蟲幼蟲、水蚯蚓、小魚蝦、碎肉，人工飼料也能迅速適應。

像鱸魚一般典型的鱸形目體型

弱勢魚會在受強勢魚壓制的情況下身體部位會發黑

體色有黃、藍等很多顏色

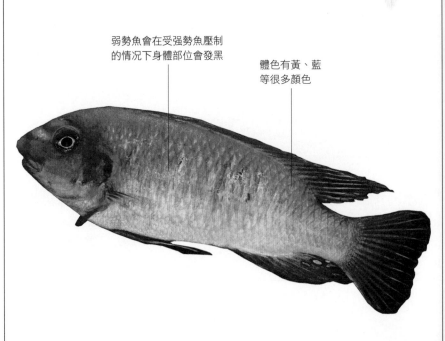

| 食性：肉食 | 性情：好爭鬥 | 魚缸活動層次：底層 |

科：麗魚科
別稱：無　　　　體長：15 厘米

斑馬雀

　　斑馬雀的魚體呈淡藍色，背部有很多條顏色較深的條紋縱向排列，把魚鱗襯托的十分漂亮。雌性斑馬雀和雄性斑馬雀容易區分，雖然它們的體色是一樣的，但是雄性斑馬雀的體色要更深一些，而雌性斑馬雀身上則帶有斑點。

⇨ 分佈區域：非洲馬拉維湖。

⇨ 養魚小貼士：斑馬雀好鬥，有領地觀念，不建議混養。

雄魚的體色要深一些

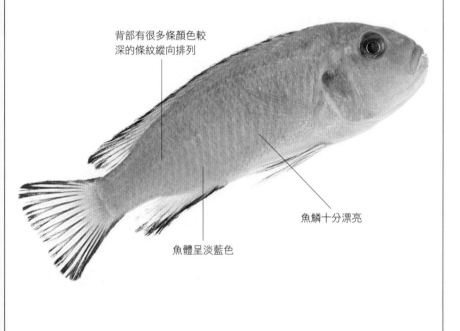

背部有很多條顏色較深的條紋縱向排列

魚鱗十分漂亮

魚體呈淡藍色

| 食性：雜食 | 性情：好爭鬥，有領地觀念 | 魚缸活動層次：中層和底層 |

科：麗魚科
別稱：大口鯛、紅翅馬面天使　　　體長：30厘米

大嘴單色鯛

　　大嘴單色鯛魚體的最大特點就是從肚
子到眼睛下面部分呈黑色，身體側面
具有黑色水平線。雌魚始終會保持
上述條紋和顏色，不會出現其他
色彩；雄魚在個體成熟後才會變
色，成年魚的體色呈藍色，肚子
呈黃色，衰老期則呈紫色。

⇨ 分佈區域：非洲馬拉
維湖。

⇨ 養魚小貼士：可以與體
形大小差不多的魚混養，
但不能和小型魚一起混養，
它們會捕獵小魚。

嘴很大

雄魚在個體成熟後會變
色，青年成魚的體色呈
藍色，肚子呈黃色，中
老年時期則呈紫色

側面具有黑色水平線

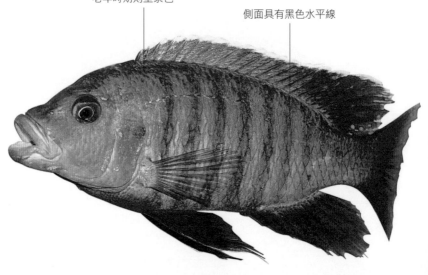

| 食性：肉食 | 性情：好爭鬥 | 魚缸活動層次：中層 |

科：攀鱸科
別稱：攀木魚、攀鱸、步行魚、過山鯽　　　體長：25 厘米

攀木鱸

　　攀木鱸魚體側扁延長略呈長方形，無鬚，有平行背緣中途斷裂的側線；吻兩側淚骨及鰓蓋緣有鋸齒；體表底灰色略帶灰綠，有硬而厚的櫛鱗；背鰭及臀鰭各有硬棘，體後方有許多黑色散點，腹部略淡，鰓蓋兩強棘間及尾鰭中央各有一黑斑，體側有約10條黑綠色橫紋；尾柄短而側扁，尾鰭圓；魚的體色會受生活環境影響，有銀灰色的，也有金黃色的。

⇨ 分佈區域：中國南方以及東南亞、南亞地區。

⇨ 養魚小貼士：這種魚會跳躍，應該飼養在堅固的魚缸中，還要加上蓋子。

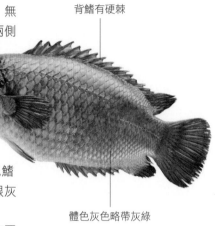

背鰭有硬棘

體色灰色略帶灰綠

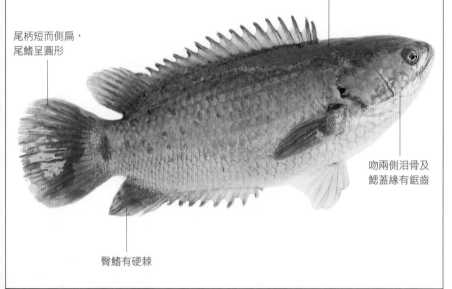

魚體側扁延長略呈長方形

尾柄短而側扁，尾鰭呈圓形

吻兩側淚骨及鰓蓋緣有鋸齒

臀鰭有硬棘

| 食性：肉食 | 性情：溫和，有領地觀念 | 魚缸活動層次：全部 |

暹羅鬥魚

　　暹羅鬥魚的個體長度可達10厘米，一般體長約6厘米，以好鬥聞名，兩雄相遇必定來場決鬥，相鬥時張大腮蓋和魚鰭，用身體互相撞擊挑釁，然後用嘴互相撕咬，因此在飼養中，不能把2條以上的成年雄魚放養在1個魚缸中。

⇨ 分佈區域：泰國。

⇨ 養魚小貼士：不與其他的熱帶魚相鬥，但是建議單養，喜食水蚤、線蟲、血蟲等活體飼料。

魚體並不長，有特別個體的長度可達10厘米，一般在6厘米左右

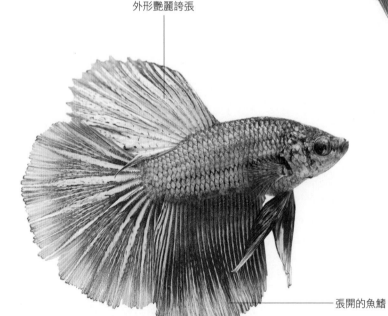

外形艷麗誇張

張開的魚鰭

| 食性：雜食 | 性情：好爭鬥 | 魚缸活動層次：全部 |

科：鬥魚科
別稱：桃核魚、小麗麗魚、蜜鱸、加拉米魚　　　體長：5厘米

電光麗麗

　　電光麗麗的體形呈長橢圓形，側扁，頭大，眼大，翹嘴。雄魚頭部呈橙色，嵌黑眼珠紅眼圈，鰓蓋上有藍色斑，軀幹部有橙藍色條紋，背鰭、臀鰭、尾鰭上飾有紅、藍色斑點，鑲紅色邊；雌魚體色較暗，呈銀灰色，但也綴有彩色條紋，腹鰭胸位有2根長絲體，鰓蓋上部邊緣不整齊，呈艷藍色，從鰓蓋末端直到尾柄基部為紅藍相間的縱向寬條紋。

⇨ 分佈區域：印度東北部。

⇨ 養魚小貼士：可以和其他魚類一起飼養，但是交尾後雄魚會與雌魚爭鬥，也會與其他靠近巢穴的魚爭鬥。

從鰓蓋末端直到尾柄基部
為紅藍相間的縱向寬條紋

體形呈長橢圓形，側扁

雄魚頭部呈橙色，嵌黑眼
珠紅眼圈，鰓蓋上有藍色
斑，軀幹部有橙藍色條紋

魚體色彩繽紛

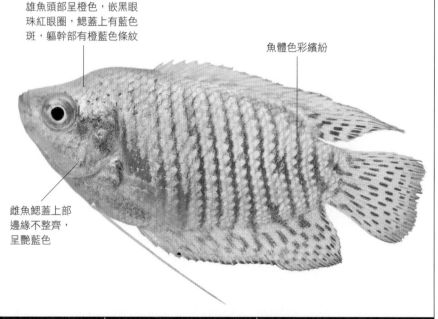

雌魚鰓蓋上部
邊緣不整齊，
呈艷藍色

食性：雜食　　　｜　　　性情：溫和　　　｜　　　魚缸活動層次：全部

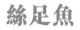

科：絲足鱸科
別稱：彩兔　　　　體長：60 厘米

絲足魚

　　絲足魚屬絲足鱸科的一種，魚體多呈
卵圓形，魚體強健，腹鰭各有一條長鰭條，
體長可達60厘米，體重
可達9千克。幼魚呈淡
紅褐色，有黑色條紋；成
魚魚體呈褐色或灰色，其
中腹部顏色較淡。

⇨ 分佈區域：東南亞地區的
水域中。

⇨ 養魚小貼士：幼魚比成
魚有攻擊性，生長速度
快，適宜與大魚飼養在
一起。

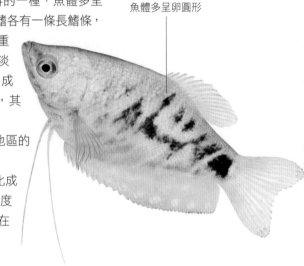

魚體多呈卵圓形

幼魚呈淡紅褐色，
有黑色條紋

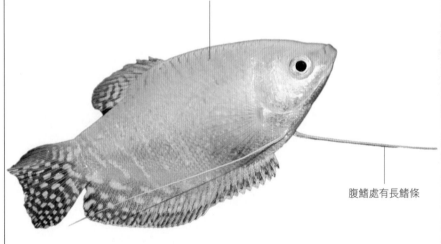

腹鰭處有長鰭條

食性：草食	性情：溫和	魚缸活動層次：全部

科：鬥魚科
別稱：珍珠魚、珍珠麗麗、馬賽克麗麗　　　體長：11 厘米

蕾絲麗麗

　　蕾絲麗麗魚體呈銀白色，有一條黑色條紋從魚體的吻部穿過眼部延伸至尾柄，腹鰭呈線狀，臀鰭很長；雄魚臀鰭上有延伸的絲狀物鰭條；喉部呈橘黃色。蕾絲麗麗飼養難度不大，喜食紅蟲等動物性餌料。

⇨ 分佈區域：印度尼西亞、泰國、馬來西亞。

⇨ 養魚小貼士：在發情時會變得較為粗暴，會攻擊其他魚類。飼養的時候可佈置水草供其隱蔽和休息。

魚體顏色呈銀白色

腹鰭呈線狀

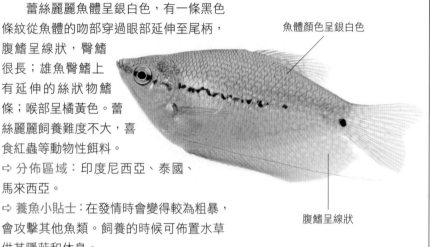

一條黑色條紋從魚體的吻部穿過眼部延伸至尾柄

臀鰭很長，雄魚臀鰭上有延伸的絲狀物鰭條

| 食性：雜食 | 性情：溫和 | 魚缸活動層次：上層和中層 |

鋼青琴尾鱂

　　鋼青琴尾鱂的魚體呈尖梭形，體長可達8厘米；嘴部尖，呈鮮紅色；體表呈粉紅和橙黃色；體側有紅色斑點；鰓蓋有紅色花紋；背鰭上部呈紅色，下部呈棕色；臀鰭底部呈紅色，邊緣呈黑色；尾鰭呈藍色或棕色，上下葉邊緣呈紅色或白色。鋼青琴尾鱂魚體顏色豐富多彩，十分漂亮，觀賞性高。

⇨ 分佈區域：非洲尼日利亞的溪流中。

⇨ 養魚小貼士：餌料以魚蟲為主，宜單養。

背鰭上部呈紅色，底部呈棕色

體側有紅色斑點

體表呈粉紅和橙黃色

魚體呈尖梭形

尾鰭呈藍色或棕色，上下葉邊緣呈紅色或白色

臀鰭底部呈紅色，邊緣呈黑色

食性：雜食	性情：溫和	魚缸活動層次：上層

科：棘甲鮎科
別稱：刺甲鮎、説話鮎、巧克力鮎魚　　　體長：15 厘米

溝鮎

　　溝鮎的魚體長；吻呈錐形，向前凸
出；口下位，呈新月形；唇肥厚；眼小；
嘴部有 4 對細小的鬚；魚體無
鱗；背鰭及胸鰭的硬刺後緣有鋸
齒，脂鰭肥厚，尾鰭深分叉；體色
粉紅，背部稍帶灰色，腹部白色，
鰭為灰黑色。

⇨ 分佈區域：南美洲亞馬遜和
奧里諾科地區。

⇨ 養魚小貼士：水溫在 20℃以
下時，溝鮎的攝食量會減少，
生長速度放慢。一般的餌料即可
餵養。

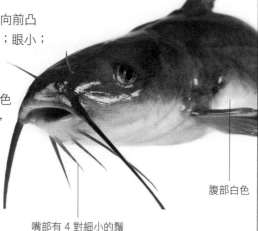

腹部白色

嘴部有 4 對細小的鬚

吻呈錐形，
向前凸出

鰭呈灰黑色

背部稍帶灰色

食性：雜食　　　性情：溫和　　　魚缸活動層次：底層

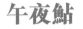

科：項鰭鮕科
別稱：薩莫拉木猫　　　　體長：13 厘米

午夜鮕

　　午夜鮕吻長體長，吻向
前凸出，口下位，唇肥
厚，眼小，嘴部有細
小的鬚；體色呈深
灰色，表面有閃光的
白斑；腹部顏色較淡；背鰭上
有深色的大塊斑紋，邊緣處呈白色；尾鰭
呈叉形，上面分佈著和背鰭類似的大塊斑
紋，邊緣呈白色。

⇨ 分佈區域：南美洲地區。

⇨ 養魚小貼士：午夜鮕在夜間比較活躍，
有隱居的天性。

背鰭上有深色
的大塊斑紋

體色呈深灰色，表
面有閃光的白斑

腹部顏色較淡

尾鰭呈叉形，有大塊
斑紋，邊緣呈白色

食性：雜食	性情：溫和	魚缸活動層次：底層

科：花鱂科　　　　別稱：紅箭魚　　　　體長：10 厘米

劍尾魚

　　劍尾魚的魚體呈紡錘形，自然品種的
魚體呈淺藍綠色，雄魚
尾鰭下緣延伸出一針狀鰭
條，雌魚無劍尾。劍尾魚
是水族箱中不可缺少的品種，
人工育種已出現紅、白、藍等顏
色。劍尾魚容易飼養。

⇨ 分佈區域：墨西哥、危地馬拉、洪都拉
斯的溪流中。

⇨ 養魚小貼士：抗寒性較好，一般弱酸或
弱鹼性水質都能適應，受驚後喜跳躍，最
好在水族箱頂端加上蓋板。

魚體呈紡錘形

雌魚無劍尾

食性：雜食	性情：溫和	魚缸活動層次：全部

科：甲鯰科
別稱：清道夫、琵琶魚　　　體長：30 厘米

吸口鯰

　　吸口鯰的魚體側寬，整體呈棕綠色，體表連同鰭上佈滿了灰黑色豹紋斑點，別具特色，屬「醜八怪」類觀賞魚；口下位，呈吸盤狀，背鰭寬大，胸鰭和腹鰭發達，鱗片特化成相連的骨板；腹部光滑柔軟，呈扁平狀；尾鰭呈淺叉形。常吸附在缸壁或水草上舔食青苔，不需要專門管理。

⇨ 分佈區域：巴西、委內瑞拉。

⇨ 養魚小貼士：該魚適應性強，容易飼養，生長迅速，飼養時可與大型熱帶魚混養。

背鰭寬大

尾鰭呈淺叉形

魚體呈半圓筒形，側寬

體表佈滿灰黑色豹紋斑點

口下位，呈吸盤狀

鱗片特化成相連的骨板，比較堅硬

腹鰭發達

胸鰭發達

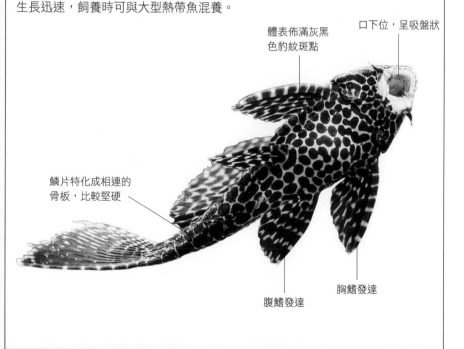

| 食性：草食 | 性情：溫和 | 魚缸活動層次：中層和底層 |

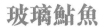

科：鮎科
別稱：玻璃猫、玻璃鮎　　　體長：10厘米

玻璃鮎魚

　　玻璃鮎魚的魚體如玻璃一樣通透，帶有淺藍色光澤，可以清晰地看見魚的背脊骨和內臟器官；嘴邊有兩條細短的鬚，向前伸長，可以輔助進食；在鰓蓋後面有一塊深紅紫色的肩斑；背鰭未完全發育，臀鰭極長，延伸到尾鰭根部，尾鰭呈深叉形。玻璃鮎魚的餌料有水蚤、水虹蚓、紅蟲、顆粒飼料等，游泳時常尾部下垂。

⇨ 分佈區域：泰國、印度尼西亞。

⇨ 養魚小貼士：喜歡弱鹼而稍帶硬度的水，喜歡藏匿於隱蔽的角落，水族箱中應適當栽植水草供其躲避。

嘴邊有兩條細短的鬚，向前伸長，可以輔助進食

鰓蓋後面有一塊深紅紫色的肩斑

魚體如玻璃般通透，帶有淺藍色光澤，可以清晰地看見魚的背脊骨和內臟器官

尾鰭呈深叉形

臀鰭長，一直延伸到尾鰭根部

食性：肉食	性情：溫和，喜群集	魚缸活動層次：中層和底層

科：甲鮎科
別稱：無　　　　體長：30 厘米

藍眼隆頭鮎

　　藍眼隆頭鮎的魚體呈烏黑色；頭部
比較大；眼睛不大，呈藍色；口下位，口
中有四排牙齒；背鰭比較大，呈三角形帆
狀；尾柄較短；尾鰭較大，呈琴形。

⇨ 分佈區域：哥倫比亞。

⇨ 養魚小貼士：飼養它
需要使用較大的魚缸，
飼養難度不大，適
合初養者。

尾鰭較大，呈琴形

尾柄較短

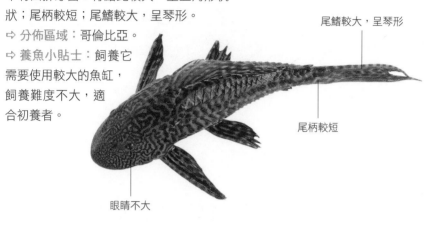

眼睛不大

背鰭比較大，
呈三角形帆狀

頭部比較大

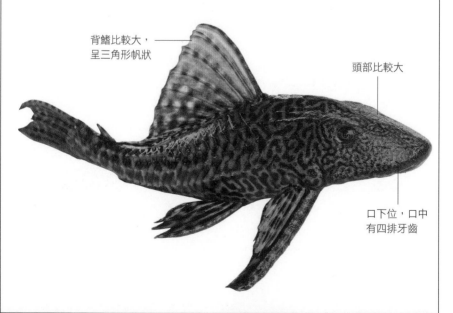

口下位，口中
有四排牙齒

| 食性：草食 | 性情：溫和 | 魚缸活動層次：底層 |

科：美鮎科
別稱：瘦身盔甲鮎　　　　體長：18 厘米

美鮎

　　美鮎能在各種環境中棲息，如缺氧的水域、植物茂密的溪流或水混濁的溪流，如遇到乾旱，河水溶氧量減少，能運用腸道呼吸。美鮎可捕食小魚、昆蟲，也可以植物為食。在繁殖期，雄魚的腹部變成橘色，胸棘變得更長更厚。

⇨ 分佈區域：巴西。

⇨ 養魚小貼士：在繁殖期，雄魚會在一些漂浮的植物上建立一個泡巢，雌魚則在泡巢上產卵，雌魚產卵後，由雄魚負責護卵。

在繁殖期，雄魚的腹部會變成橘色

繁殖期，雄魚胸棘變得更長更厚

| 食性：雜食 | 性情：溫和 | 魚缸活動層次：底層 |

科：泥鰍科　　　別稱：蛇仔魚　　　　體長：11 厘米

苦力泥鰍

　　苦力泥鰍的魚體前部略呈圓柱形，後部側扁，體色有黃色、橙色、茶褐色；魚體上有縱貫的深黑色條紋；背緣和腹緣較平直；頭較尖；眼小，隱藏在一道條紋中，眼睛有透明的膜；前鼻孔呈短管狀，後鼻孔緊靠後外側；鱗細小，胸鰭、背鰭皆細小，臀鰭與尾鰭相連。雄魚體型細窄，雌魚體型較大，腹部膨大。

⇨ 分佈區域：泰國、馬來西亞、印度尼西亞。

⇨ 養魚小貼士：適宜養殖在有水草的水族箱中，最好放置若干沉木或岩石。

魚體上有縱貫的深黑色條紋

魚體的鱗細小

魚體前部略呈圓柱形

臀鰭與尾鰭相連

| 食性：雜食 | 性情：溫和 | 魚缸活動層次：底層 |

科：泥鰍科
別稱：虎沙鰍、三間鼠魚　　　體長：30 厘米

醜鰍魚

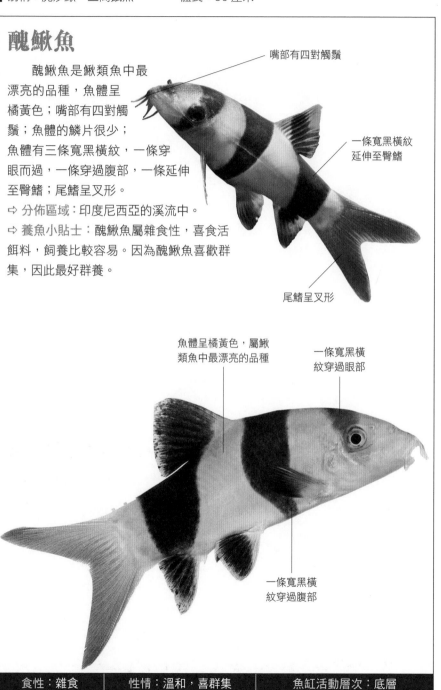

　　醜鰍魚是鰍類魚中最漂亮的品種，魚體呈橘黃色；嘴部有四對觸鬚；魚體的鱗片很少；魚體有三條寬黑橫紋，一條穿眼而過，一條穿過腹部，一條延伸至臀鰭；尾鰭呈叉形。

➪ 分佈區域：印度尼西亞的溪流中。

➪ 養魚小貼士：醜鰍魚屬雜食性，喜食活餌料，飼養比較容易。因為醜鰍魚喜歡群集，因此最好群養。

嘴部有四對觸鬚

一條寬黑橫紋延伸至臀鰭

尾鰭呈叉形

魚體呈橘黃色，屬鰍類魚中最漂亮的品種

一條寬黑橫紋穿過眼部

一條寬黑橫紋穿過腹部

| 食性：雜食 | 性情：溫和，喜群集 | 魚缸活動層次：底層 |

科：鱧科
別稱：姑呆、山斑魚、七星魚、點稱魚、山花魚　　　體長：30 厘米

七星鱧

　　七星鱧的魚體直長而呈棒棍狀；頭部
寬扁，頭頂平；成魚呈灰褐色，口大，下
頷稍凸出，口斜裂至眼
睛後緣直下方，上下頷
均有銳利牙齒，無鬚；眼
後方有兩條黑色縱帶，一直
延伸至鰓蓋後緣；體側有若干
條黑色橫帶；前鼻孔呈管狀，向前
伸達上唇；全身圓鱗，頭頂的鱗片較大；
背鰭和臀鰭發達，無腹鰭，尾鰭後緣呈圓
形，尾鰭基部有圓形黑色眼斑，尾部側扁。
⇨ 分佈區域：中國、日本、斯里蘭卡及越
南北部的紅河流域。
⇨ 養魚小貼士：以水生昆蟲、魚、蝦以及
其他小動物為食。可直接呼吸空氣，離水
甚久而不死。

全身圓鱗，魚體
直長而呈棒棍狀

兩條黑色縱帶，一直
延伸至鰓蓋後緣

頭部寬扁，頭頂平

尾鰭基部有圓
形黑色眼斑

背鰭、臀鰭發達

食性：肉食	性情：好爭鬥	魚缸活動層次：底層

科：松鯛科
別稱：泰國虎魚　　　體長：40 厘米

暹羅虎魚

　　暹羅虎魚幼魚基本體色是白色，並且魚體上有黑色條紋；成年以後，白色會逐漸變成黃色，形成老虎一樣的花紋，成魚體長可達40厘米。暹羅虎魚是一種頗受養魚愛好者歡迎的觀賞魚。

⇨ 分佈區域：泰國、印度尼西亞、馬來西亞。

⇨ 養魚小貼士：喜弱酸至中性軟水，且需要有一定鹽度；一般在水草茂盛、有岩石、有石洞的地方生存，可在水族箱中設置一些無底花盆來模擬岩洞；宜單養。

幼魚白色，魚體上有黑色條紋

背鰭前部鰭條呈刺狀

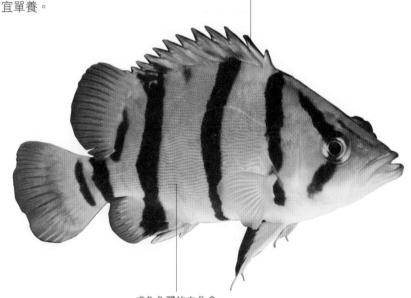

成魚魚體的白色會逐漸變成黃色，形成老虎一樣的花紋

| 食性：肉食 | 性情：好爭鬥 | 魚缸活動層次：中層和底層 |

科：射水魚科
別稱：高射炮魚、槍手魚、捉蟲魚、噴水魚　　　　體長：25 厘米

射水魚

背鰭後位與臀鰭對稱，形狀相似，呈半圓形

　　射水魚體形接近卵形，頭部不大，吻部大，眼睛大；體色呈銀白色，有的呈淡黃色，略帶綠色；有六條黑色垂直條紋穿過魚體，第一條穿過眼部，第二條在鰓蓋上，第三條在鰓蓋後由背至胸，第四條由背鰭起點處至腹部，第五條從背鰭到體側位置，第六條環繞尾柄；背鰭後位與臀鰭對稱，形狀相似，呈半圓形，後端緊靠尾柄，尾柄短小，背鰭和臀鰭上均有黑色寬邊斑。

⇨ 分佈區域：東非沿岸以及澳洲沿岸地區的鹹性河流。

⇨ 養魚小貼士：有驚人的吐水能力，飼養時需要在水族箱上邊加蓋。

體形接近卵形

臀鰭上有黑色寬邊斑

| 食性：肉食 | 性情：溫和 | 魚缸活動層次：上層 |

科：黑線魚科　　　　別稱：燕子美人　　　　體長：4 厘米

紋鰭彩虹魚

成魚的基本體色為深褐綠色

背部有藍色光澤

　　紋鰭彩虹魚最明顯的特徵就是它的鰭比較長；圓邊背鰭立起，背鰭有烏黑的線狀鰭條向外延伸；臀鰭也有黑色延伸物；豎狀尾鰭的鰭尖向後延伸成鰭條，並且呈現出淺紅色；成魚的基本體色是深褐綠色，背部有藍色光澤，體側有淺色條紋。紋鰭彩虹魚在產卵期間會鑽進水草叢。

⇨ 分佈區域：巴佈亞新幾內亞的沼澤中。

⇨ 養魚小貼士：喜歡弱酸性軟水，主要以小型魚蟲為食。

成魚體側有淺色條紋

鰭長，立起，有烏黑的線狀鰭條向外延伸

| 食性：肉食 | 性情：溫和，喜群集 | 魚缸活動層次：上層和中層 |

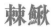

科：刺鰍科
別稱：棘鰻　　　　**體長**：75 厘米

棘鰍

　　棘鰍全身呈咖啡色，口小吻長，可自由扭轉，身體上有若干個不規則的圓形黑斑分佈，並形成褐色的條紋。棘鰍屬夜行性，白天潛伏在砂中或隱藏於暗處。棘鰍個體大，因此在飼養的時候最好不要與小型魚混養。又因為它常常在砂中穿梭，水草會被連根挖出，所以水草的種植需要用石塊壓住保護。

⇨ 分佈區域：印度。

⇨ 養魚小貼士：水箱必須密封，以防止其爬出箱外。

全身呈咖啡色

口小吻長，可自由扭轉，
可用來在砂中挖掘食物

身體上分佈有不規則的圓形黑斑，形成褐色的條紋

食性：肉食	性情：好爭鬥	魚缸活動層次：底層

科：黑線魚科
別稱：半身黃彩虹魚　　　體長：10 厘米

伯氏彩虹魚

　　伯氏彩虹魚最明顯的特徵就是前半部分和後半部分兩段顏色不同，並且隨著魚的逐漸成熟，魚體顏色對比會更加鮮明；魚體前半部分體色呈藍灰色，後半部分呈黃色；前半部分鱗片有閃閃的深藍色金屬光澤，後半部分的背鰭、臀鰭與尾鰭呈橘黃色，邊緣部分呈淺色；整個魚體顏色鮮明，十分漂亮。

魚體邊緣部分是淺色

⇨ 分佈區域：巴佈亞新幾內亞的溪流中。
⇨ 養魚小貼士：適宜在含有一定鹼性的硬水中生存。

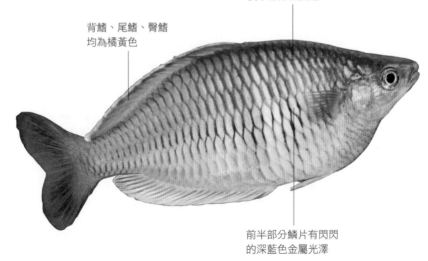

前半部分呈藍灰色，
後半部分呈黃色

背鰭、尾鰭、臀鰭
均為橘黃色

前半部分鱗片有閃閃
的深藍色金屬光澤

食性：雜食	性情：溫和，喜群集	魚缸活動層次：中層

科：頜針魚科
別稱：銀魚、面丈魚、炮仗魚、帥魚、麵條魚、冰魚　　　體長：30 厘米

銀針魚

　　銀針魚魚體細長，頭部扁平，眼大，吻長而尖，向前延伸呈針管狀，上下頜等長，前上頜骨、上頜骨、下頜骨和口蓋上都生有一排細齒，下頜前端沒有聯合前骨，但有一肉質突起，背鰭和尾鰭中央有一透明小脂鰭。銀針魚因色澤如銀而得名。魚體柔軟無鱗，一道深色的條紋隔開了魚體的背面和腹面。

⇨ 分佈區域：印度。

⇨ 養魚小貼士：很容易受到驚嚇，受到驚嚇時會躍出魚缸，所以需要給魚缸加蓋。

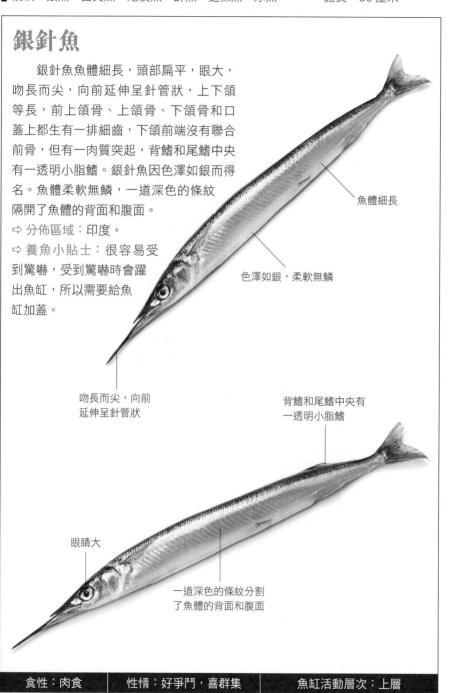

魚體細長

色澤如銀，柔軟無鱗

吻長而尖，向前延伸呈針管狀

背鰭和尾鰭中央有一透明小脂鰭

眼睛大

一道深色的條紋分割了魚體的背面和腹面

食性：肉食　　｜　　性情：好爭鬥，喜群集　　｜　　魚缸活動層次：上層

科：金錢魚科
別稱：金鼓魚　　　體長：30 厘米

金錢魚

　　金錢魚的魚體呈金褐色，側扁，呈圓盤形，背部高聳隆起，口小，鱗片細小，魚體表面佈滿了黑色的圓斑點，形狀像金錢，這就是它名字的由來。體色常因環境的變化而變化，時深時淺，特別漂亮；背鰭的前10個鰭條有毒腺，被刺中就會紅腫而且疼痛難當，捕捉時要小心；尾鰭寬大，鰭條挺括。

⇨ 分佈區域：印度洋、太平洋地區。

⇨ 養魚小貼士：喜歡弱鹼性硬水，食物以藻類及小型底棲無脊椎動物為主。

背鰭的前 10 個鰭條有毒腺，被刺中就會紅腫而且疼痛難當

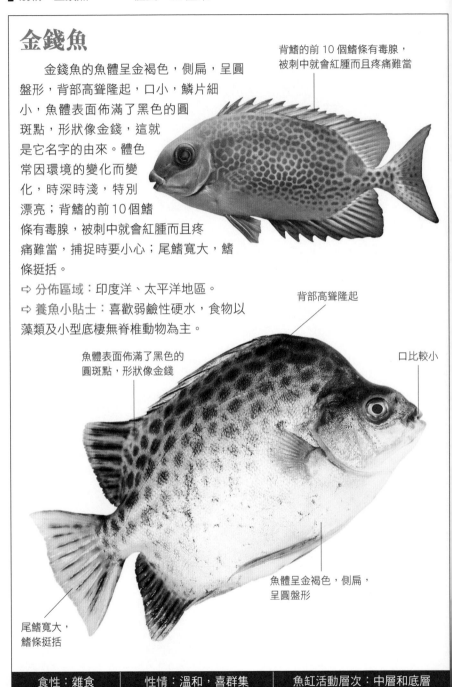

背部高聳隆起

口比較小

魚體表面佈滿了黑色的圓斑點，形狀像金錢

魚體呈金褐色，側扁，呈圓盤形

尾鰭寬大，鰭條挺括

| 食性：雜食 | 性情：溫和，喜群集 | 魚缸活動層次：中層和底層 |

科：花鱂科
別稱：食蚊魚　　　　體長：4 厘米

西方食蚊魚

　　西方食蚊魚跟孔雀魚比較像，魚體呈褐綠色，頭部不大，較尖，向前凸出，吻部圓鈍；最明顯的特徵就是腹部特別大，像鼓起來的氣球，依稀可見內臟的囊；臀鰭和尾鰭顏色呈淺灰色，上面有黑色斑點分佈，尾鰭呈扇形。

⇨ 分佈區域：美國東部的溪流中。

⇨ 養魚小貼士：西方食蚊魚的生長速度快，繁殖能力強，能生活於咸水、淡水及不同環境的水體中，性情好鬥，宜單養。

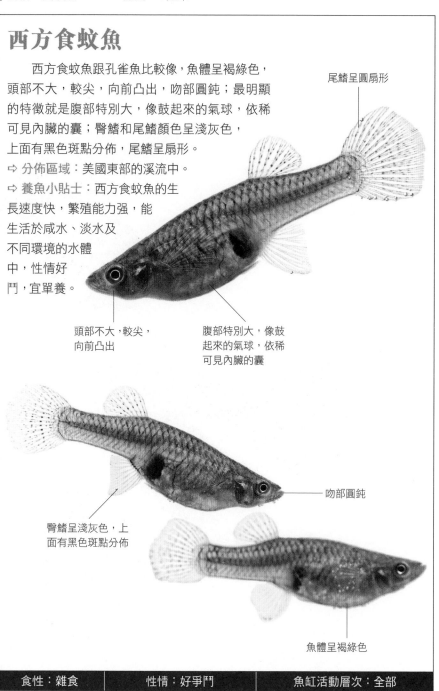

尾鰭呈圓扇形

頭部不大，較尖，向前凸出

腹部特別大，像鼓起來的氣球，依稀可見內臟的囊

臀鰭呈淺灰色，上面有黑色斑點分佈

吻部圓鈍

魚體呈褐綠色

食性：雜食	性情：好爭鬥	魚缸活動層次：全部

孔雀魚

　　孔雀魚雄魚體長3厘米左右，體色基色有淡紅、淡綠、淡黃、紅、紫、孔雀藍等，尾部長，尾鰭上有1～3行排列整齊的黑色圓斑或是一彩色大圓斑，尾鰭形狀有圓尾、旗尾、三角尾、火炬尾、琴尾、齒尾等。成體雌魚體長可達5～6厘米，體色較雄魚單調，尾鰭呈鮮艷的藍、黃、淡綠、淡藍色、火紅色、淡黑色等，上面分佈著大小不等的黑色斑點。

⇨ 分佈區域：委內瑞拉、圭亞那以及西印度群島等地的河流中。

⇨ 養魚小貼士：孔雀魚的飼養方法簡單，繁殖能力強。為保護彩色的魚種，要注意避免相互雜交。

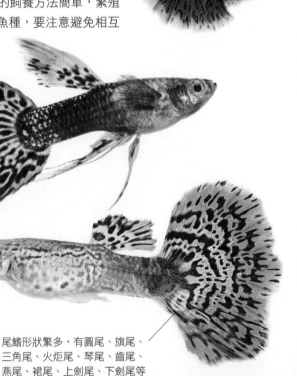

體色繽紛多彩，基色有淡紅、淡綠、淡黃、紅、紫、孔雀藍等

尾鰭上有黑色斑點

尾鰭形狀繁多，有圓尾、旗尾、三角尾、火炬尾、琴尾、齒尾、燕尾、裙尾、上劍尾、下劍尾等

食性：雜食	性情：溫和	魚缸活動層次：全部

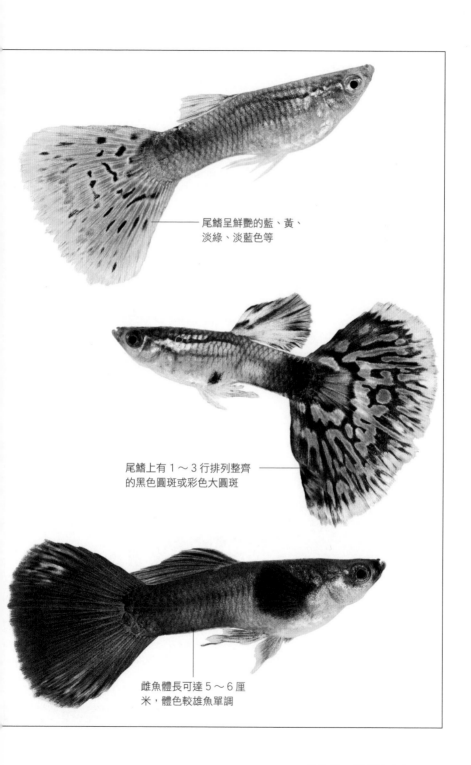

尾鰭呈鮮艷的藍、黃、
淡綠、淡藍色等

尾鰭上有 1～3 行排列整齊
的黑色圓斑或彩色大圓斑

雌魚體長可達 5～6 厘
米，體色較雄魚單調

科： 鋸蓋魚科
別稱：玻璃魚　　　　體長：7 厘米

印度玻璃魚

　　印度玻璃魚的
魚體側扁，最明顯
的特徵就是魚體透
明，透過魚體可以清晰
地看到內臟、骨胳和血脈。幼
魚期的雌雄極難鑒別；成年後的雄魚呈
淡黃色，較雌魚體色略深，腹部中間似有
銀色圓塊；雌魚魚體較雄魚大。

⇨ 分佈區域：緬甸、泰國、印度。

⇨ 養魚小貼士：喜歡弱酸性軟水，餌料以
小型魚蟲為主，飼養時可與品種相仿的魚
混養。

魚體透明，透過魚體可以清
晰地看到內臟、骨胳和血脈

成年後的雄魚呈淡黃色，
較雌魚體色略深，腹部
中間似有銀色圓塊；雌
魚魚體較雄魚大

食性：雜食	性情：膽小	魚缸活動層次：中層

科：泥鰍科　　　　別稱：條紋沙鰍　　　　體長：8 厘米

斑馬鰍

　　斑馬鰍的魚體呈流線型，整個魚體佈
滿了褐色的均勻條紋，條紋被金色的線條
均勻地排列開來；
頭部不大，同
樣佈滿了褐色條
紋；眼睛較大，嘴部有 3 對
觸鬚，細短；腹面為金黃色，背鰭、
臀鰭、尾鰭的顏色都呈灰白色，在鰭上分
佈有不明顯的黑色條紋；尾鰭呈叉形。

⇨ 分佈區域：印度的溪流中。

⇨ 養魚小貼士：喜歡在夜間活動，天黑後
比較活躍。

背鰭呈灰白色，鰭上
有不明顯的黑色條紋

魚體佈滿了均勻
的褐色條紋

魚體呈流線型

尾鰭呈灰白
色，呈叉形

食性：雜食	性情：溫和	魚缸活動層次：底層

科：食人魚科
別稱：銀臼齒銀板魚　　　　體長：20 厘米

銀幣魚

　　銀幣魚從前被稱為銀臼齒銀板魚，魚體側扁，全身主要呈銀灰色，鱗片較小，密集分佈，閃閃發亮，特別是在燈光映照下顯得更加漂亮。頭部不大，背鰭較小，尾鰭顏色較淡，末端有淡紅色的線條圍繞。

⇨ 分佈區域：美洲普拉特河、亞馬遜的水域中。

⇨ 養魚小貼士：銀幣魚愛吃軟葉植物，喜歡群集。

鱗片小而密集，閃閃發亮

背鰭較小

尾鰭顏色較淡，末端有淡紅色的線條圍繞

食性：草食	性情：溫和	魚缸活動層次：中層

科：鯉科　　　　別稱：三角魚、高體波魚　　　　體長：4 厘米

三角燈波魚

　　三角燈波魚是一種比較小的魚類，基本顏色為棕色和銀色，眼睛比較大，魚體最明顯的特徵就是側面有一塊形狀類似三角形的黑色斑塊，並且有一端的方向延伸至尾鰭，尾鰭呈深叉形。

⇨ 分佈區域：泰國、馬來西亞、印度尼西亞的溪流中。

⇨ 養魚小貼士：三角燈波魚喜歡群集，雄性三角燈波魚會用跳舞來求愛。

魚體較小，基本顏色是棕色和銀色

尾鰭呈深叉形

側面有一塊形狀類似三角形的黑色斑塊

食性：雜食	性情：溫和，喜群集	魚缸活動層次：全部

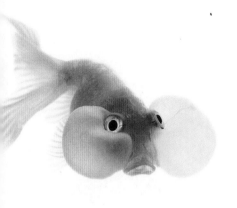

第三章
冷水性魚類

冷水性魚類包括冷水性海水魚和冷水性淡水魚。

冷水性海水魚主要有鰯魚、隆頭魚等。

冷水性淡水魚主要有金魚、錦鯉等。

中國是最早飼養金魚的國家，

早在南宋時皇宮中就開始大量飼養金魚；

錦鯉的養殖也起源於中國，

後經過日本長期人工選育，

呈現出更加豐富的色彩。

科：鰧科
別稱：淺紅副鰧　　　體長：20 厘米

東波鰧

　　東波鰧的魚體顏色以紅褐色為主，還有不太明顯的灰白色與紅褐色交叉斑紋出現在魚體的側腹部；頭部是全身最側高的部位，其中嘴部寬而大，眼睛上方的兩根觸鬚叉開。

⇨ 分佈區域：大西洋西部的淺水水域和岩石潭中。

⇨ 養魚小貼士：東波鰧性情好鬥，會咬食體積較小的魚類，主要食物是肉餌，飼養的時候宜單養。

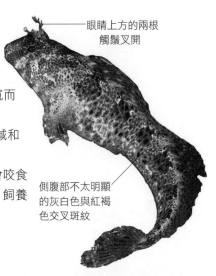

眼睛上方的兩根觸鬚叉開

側腹部不太明顯的灰白色與紅褐色交叉斑紋

| 食性：雜食 | 性情：好爭鬥 | 魚缸活動層次：底層 |

科：雀鯛科　　　別稱：光鰓魚　　　體長：15 厘米

地中海雀鯛

　　地中海雀鯛的魚體側扁，體色不一，幼魚體色是綠色中帶著藍色，成魚體色更深，接近褐色；頭部不大，嘴巴偏小，眼睛在頭的前位。地中海雀鯛魚體較突出的特徵就是它的鱗比較大，周圍有黑色邊緣；背鰭上有若干條刺條，尾鰭呈深叉形。

⇨ 分佈區域：地中海以及大西洋東部的岩石區。

⇨ 養魚小貼士：地中海雀鯛屬雜食魚，飼養難度不大。

鱗比較大，周圍有黑色邊緣，魚體側扁

尾鰭呈深叉形

| 食性：雜食 | 性情：溫和 | 魚缸活動層次：底層 |

科：圓鰭魚科
別稱：無　　　體長：60 厘米

多瘤吸盤魚

　　多瘤吸盤魚的魚體體色不盡相同，有的呈綠褐色，有的呈灰藍色。一般來說，幼魚時期，有兩個背鰭，第一背鰭在多瘤吸盤魚長大之後被皮覆蓋。繁殖期的雄性多瘤吸盤魚魚體呈黃色，腹部位置呈紅色，魚體上還有幾排骨板，質地比較硬，能起到保護魚體的作用。

顏色不盡相同，有的呈綠褐色，有的呈灰藍色

⇨ 分佈區域：大西洋東北部。
⇨ 養魚小貼士：宜選擇幼魚單獨飼養。

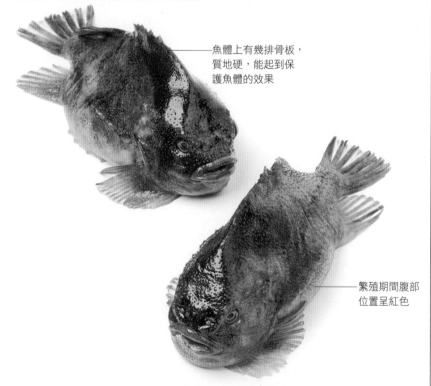

魚體上有幾排骨板，質地硬，能起到保護魚體的效果

繁殖期間腹部位置呈紅色

食性：肉食	性情：溫和	魚缸活動層次：中層和底層

鮋魚

　　鮋魚大概有50種，魚體顏色也不盡相同，體態隨環境的變化而變化，具有偽裝保護的作用；魚體側扁，頭部大，吻部圓鈍，眼睛上方有羽毛狀一樣的物體，魚體上有棘棱及皮瓣，背部中央隆起。

⇨ 分佈區域：地中海和比斯開灣多岩石的淺水水域。

⇨ 養魚小貼士：鮋魚性情好爭鬥，鰓蓋有刺毒，具有攻擊性，宜單獨飼養。

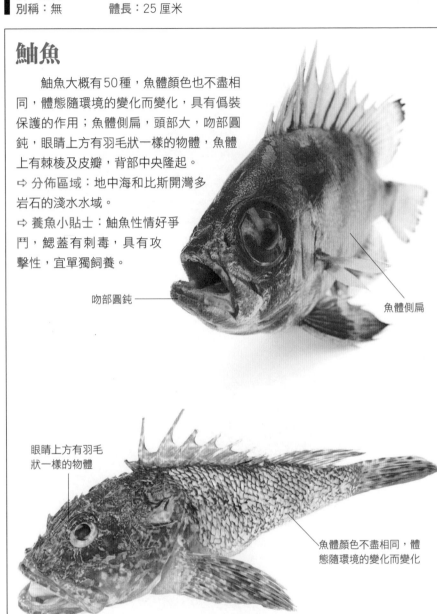

吻部圓鈍

魚體側扁

眼睛上方有羽毛狀一樣的物體

魚體顏色不盡相同，體態隨環境的變化而變化

| 食性：肉食 | 性情：好爭鬥 | 魚缸活動層次：底層 |

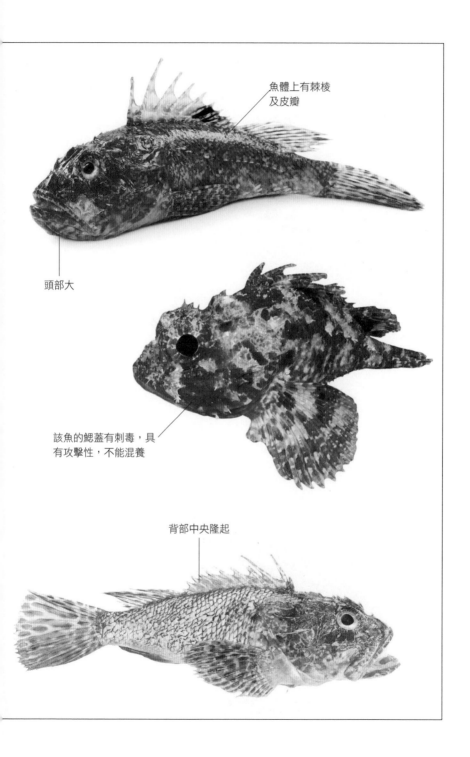

魚體上有棘棱
及皮瓣

頭部大

該魚的鰓蓋有刺毒，具
有攻擊性，不能混養

背部中央隆起

科：刺魚科
別稱：無　　　體長：20 厘米

十五棘刺背魚

　　十五棘刺背魚名字的由來是因為該魚身上有15根刺；魚體修長，體色是綠褐色，頭部平坦，頜部較長，嘴巴尖尖的；背鰭較小，與臀鰭的位置相對應；尾鰭較小，呈扇形。

⇨ 分佈區域：大西洋東北部。

⇨ 養魚小貼士：主要食活餌，宜單養。

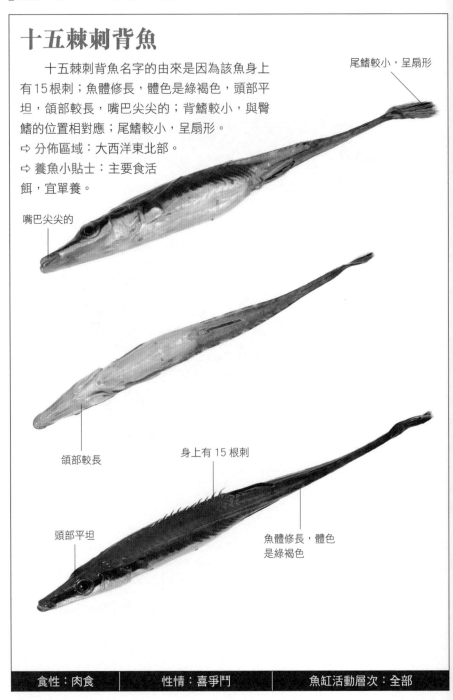

尾鰭較小，呈扇形

嘴巴尖尖的

頜部較長

身上有 15 根刺

頭部平坦

魚體修長，體色是綠褐色

食性：肉食	性情：喜爭鬥	魚缸活動層次：全部

科：刺臀魚科
別稱：無　　　體長：23 厘米

藍鰓太陽魚

　　藍鰓太陽魚屬中小型魚類，最顯著的外觀特徵是鰓蓋後緣長有一黑色形似耳狀的軟膜，這也是所有太陽魚的共同特徵，只是不同魚種的耳膜有不同的顏色及形狀而已。整體顏色為棕色帶淺藍色；胸部至腹部呈淡橙紅色或淡橙黃色；背部呈淡青灰色，其中有一些淡灰黑色的縱紋，但不太明顯；鰭為黃中帶藍色，有深色圖案但不太明顯。

➪ 分佈區域：從加拿大的安大略、魁北克省南部至美國南方的多個州及墨西哥北部的淡水水域均有大量分佈。

➪ 養魚小貼士：藍鰓太陽魚比較好動，還會與其他太陽魚雜交，適宜單養。

背部呈淡青灰色，其中有一些淡灰黑色的縱紋，不太明顯

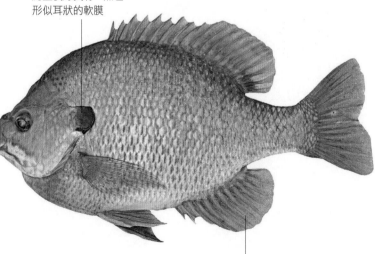

鰓蓋後緣長有一黑色形似耳狀的軟膜

鰭為黃中帶藍色，有深色圖案但不明顯

| 食性：雜食 | 性情：溫和 | 魚缸活動層次：中層和底層 |

科：鯉科
別稱：金魚　　　體長：不定

單尾金魚

　　單尾金魚的體色一般為金色，有的帶
橘紅色，有的幼魚魚體上還透著綠
色；金魚的背鰭和臀鰭的
基部比較長，尾鰭是呈
叉形的，比較堅硬；
魚體上側線十分明顯。
金魚最初是由中國人培育的，
目前品種越來越多。
⇨ 分佈區域：分佈在中國各個地區。
⇨ 養魚小貼士：單尾金魚一般的餌料即可
餵食，可以混養。

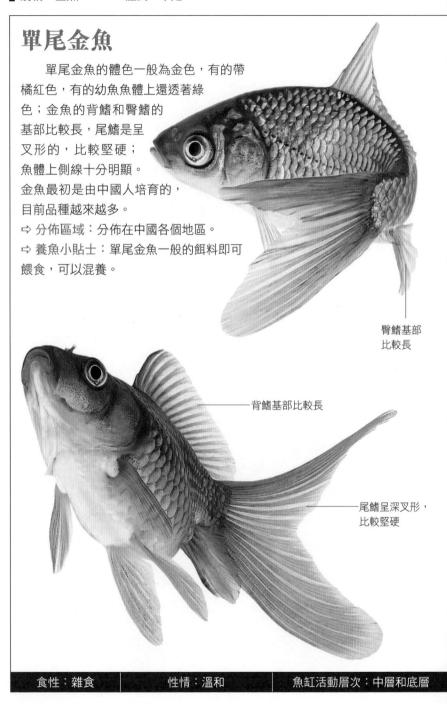

臀鰭基部
比較長

背鰭基部比較長

尾鰭呈深叉形，
比較堅硬

食性：雜食	性情：溫和	魚缸活動層次：中層和底層

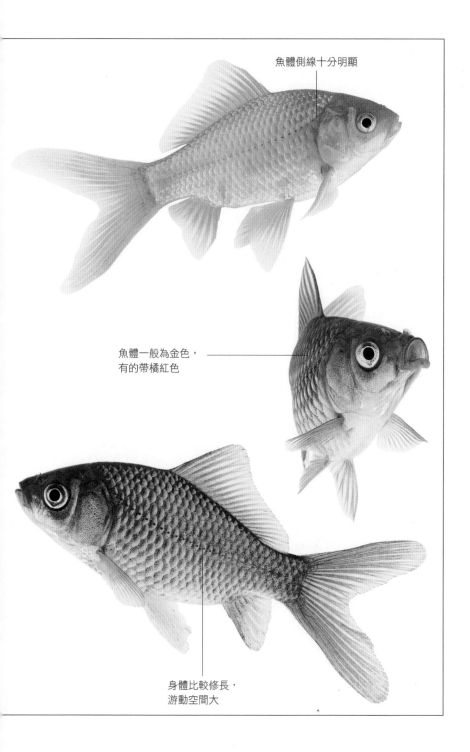

魚體側線十分明顯

魚體一般為金色，
有的帶橘紅色

身體比較修長，
游動空間大

科：鯉科
別稱：彗星　　　體長：不定

草金魚

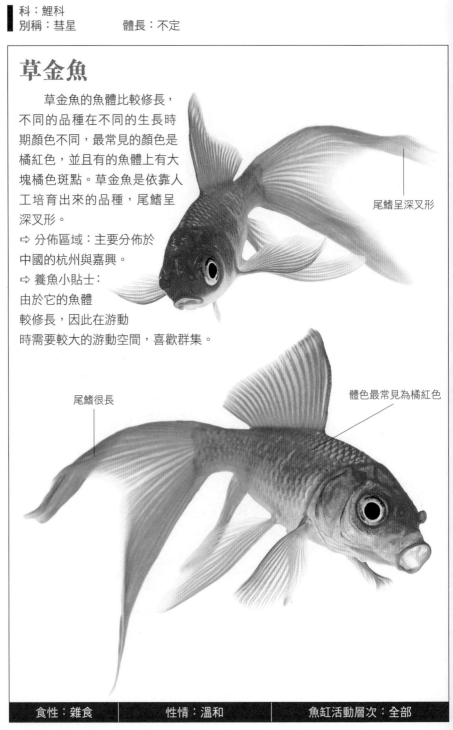

　　草金魚的魚體比較修長，不同的品種在不同的生長時期顏色不同，最常見的顏色是橘紅色，並且有的魚體上有大塊橘色斑點。草金魚是依靠人工培育出來的品種，尾鰭呈深叉形。

⇨ 分佈區域：主要分佈於中國的杭州與嘉興。

⇨ 養魚小貼士：由於它的魚體較修長，因此在游動時需要較大的游動空間，喜歡群集。

尾鰭呈深叉形

尾鰭很長

體色最常見為橘紅色

食性：雜食	性情：溫和	魚缸活動層次：全部

科：鯉科
別稱：朱文金　　　體長：不定

朱文錦

　　朱文錦是日本的金魚品種之一，魚體側扁渾圓，魚體顏色不盡相同，主要取決於鱗片的排列，全身鱗片由普通鱗和透明鱗組成，以透明鱗為主，有紅、白、藍、黑、黃等顏色交錯，以藍色為底色的是上品；鰭長尾大，尾鰭單葉，有的個體也會出現成雙的尾鰭和臀鰭。

⇨ 分佈區域：日本、中國。
⇨ 養魚小貼士：朱文錦姿態優美，喜歡群集，適應能力強，適合在水池或魚缸中飼養。

魚體側扁渾圓

鱗片的排列決定著魚體的顏色

鰭比較長

食性：雜食　　　｜　　　性情：溫和　　　｜　　　魚缸活動層次：全部

科：鯉科
別稱：水泡眼　　　體長：不定

泡眼金魚

　　泡眼金魚最突出的特徵就是眼睛下方有兩個充滿液體的眼囊，像泡泡一樣，十分顯眼，這也是它名字的由來。魚體的其餘部分呈卵形，背面筆直，體色因品種不同而不盡相同，一般呈橘紅色；沒有背鰭，臀鰭和尾鰭為雙鰭；尾鰭部分很大，尾柄下垂，尾鰭會隨著尾柄擺動。

⇨ 分佈區域：中國京津地區。

⇨ 養魚小貼士：在飼養時尤其應當注意它的眼部，因為泡眼很容易受傷。

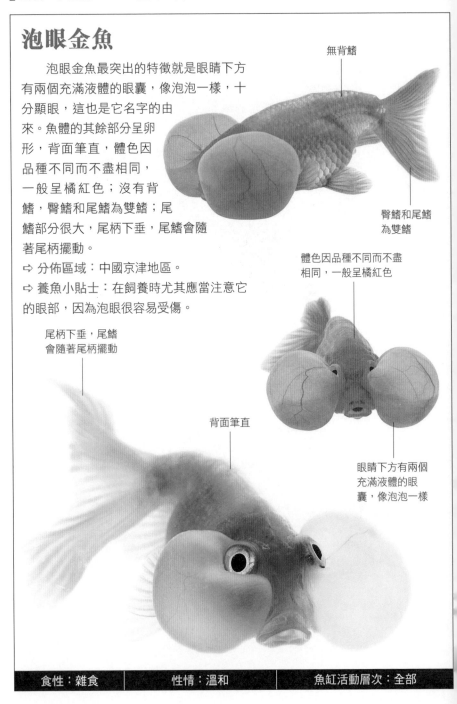

無背鰭

臀鰭和尾鰭為雙鰭

體色因品種不同而不盡相同，一般呈橘紅色

眼睛下方有兩個充滿液體的眼囊，像泡泡一樣

尾柄下垂，尾鰭會隨著尾柄擺動

背面筆直

| 食性：雜食 | 性情：溫和 | 魚缸活動層次：全部 |

科：鯉科
別稱：無　　　體長：不定

獅頭金魚

　　獅頭金魚的魚體較短，最突出
的特徵就是頭部有一圈像樹
莓一樣的突起物；它的尾
巴是雙尾鰭，且上揚。獅
頭金魚屬雜食性，性情
比較溫和，喜群集。
⇨ 分佈區域：中國。
⇨ 養魚小貼士：它游動起來並不
靈活，甚至比較笨拙，宜飼養在室內的
魚缸中。

雙尾鰭，尾鰭上揚

頭部有一圈像樹莓
一樣的突起物

魚體較短

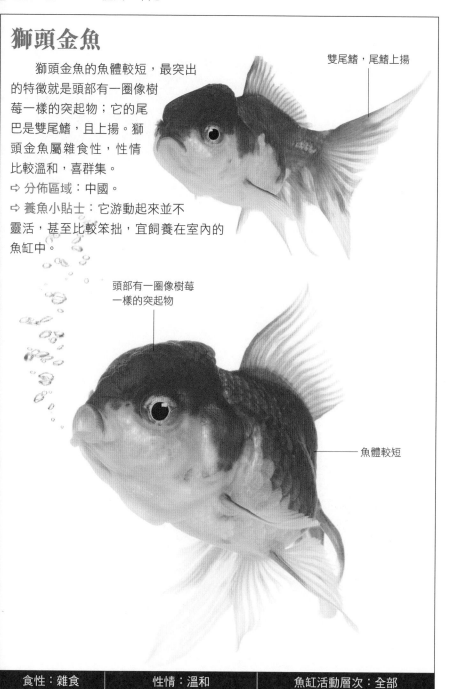

食性：雜食　　　性情：溫和　　　魚缸活動層次：全部

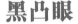

科：鯉科
別稱：黑色沼澤魚　　　體長：不定

黑凸眼

　　黑凸眼又名黑色沼澤魚，魚體
呈黑色，最顯著的特徵就是眼部向外凸
起，類似望遠鏡，這也是它名稱的由來。
背鰭在背部的最高處；雙尾鰭對稱懸
掛，上端有平直的邊緣；尾鰭較大，有魚
種之分。

➪ 分佈區域：原產地中國，後傳入日本。
➪ 養魚小貼士：最好的魚種呈全黑色，所
以飼養者要注意不能讓黑凸眼雜交。

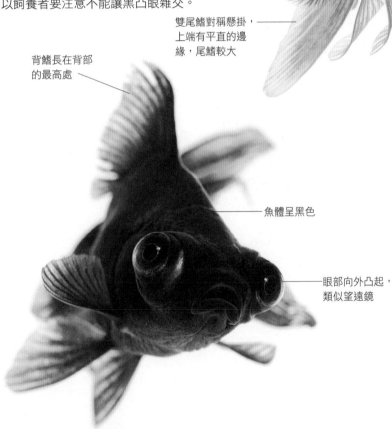

雙尾鰭對稱懸掛，
上端有平直的邊
緣，尾鰭較大

背鰭長在背部
的最高處

魚體呈黑色

眼部向外凸起，
類似望遠鏡

| 食性：雜食 | 性情：溫和，喜群集 | 魚缸活動層次：全部 |

科：鯉科
別稱：無　　　　體長：不定

紅帽金魚

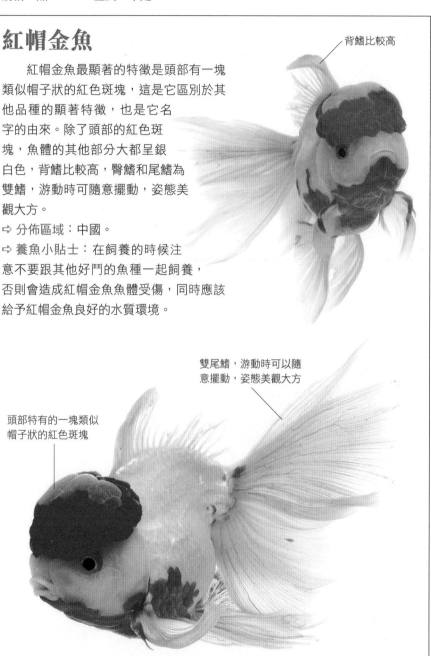

背鰭比較高

　　紅帽金魚最顯著的特徵是頭部有一塊
類似帽子狀的紅色斑塊，這是它區別於其
他品種的顯著特徵，也是它名
字的由來。除了頭部的紅色斑
塊，魚體的其他部分大都呈銀
白色，背鰭比較高，臀鰭和尾鰭為
雙鰭，游動時可隨意擺動，姿態美
觀大方。

⇨ 分佈區域：中國。

⇨ 養魚小貼士：在飼養的時候注
意不要跟其他好鬥的魚種一起飼養，
否則會造成紅帽金魚魚體受傷，同時應該
給予紅帽金魚良好的水質環境。

雙尾鰭，游動時可以隨
意擺動，姿態美觀大方

頭部特有的一塊類似
帽子狀的紅色斑塊

| 食性：雜食 | 性情：溫和，喜群集 | 魚缸活動層次：全部 |

科：鯉科
別稱：無　　　　體長：不定

珍珠鱗金魚

　　珍珠鱗金魚的體色因魚鱗排列和相應色素的不同而不同，珍珠鱗金魚的鱗和珍珠的顏色和形狀都很相似，也因此而得名。背鰭位置高，臀鰭與尾鰭是雙鰭，總的來看顏色鮮艷。魚體短小而渾圓，游動時不甚靈活。

⇨ 分佈區域：中國。

⇨ 養魚小貼士：珍珠鱗金魚喜歡群集，飼養時應注意給予其良好的水質環境。

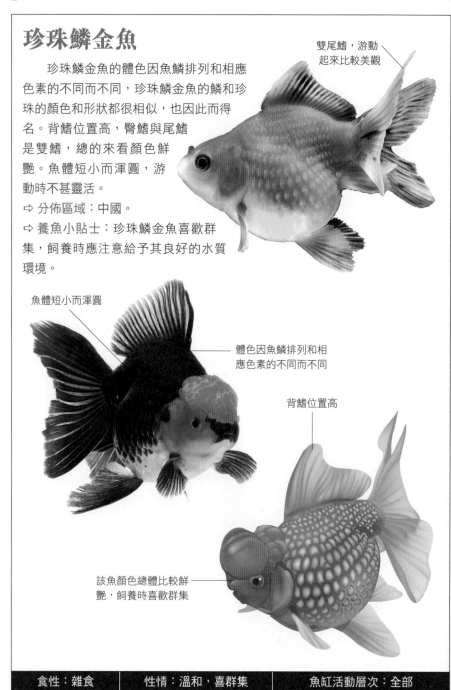

雙尾鰭，游動起來比較美觀

魚體短小而渾圓

體色因魚鱗排列和相應色素的不同而不同

背鰭位置高

該魚顏色總體比較鮮艷，飼養時喜歡群集

| 食性：雜食 | 性情：溫和，喜群集 | 魚缸活動層次：全部 |

科：鯉科
別稱：無　　　　體長：不定

絨球金魚

　　絨球金魚屬鯉科，體長不盡一致，鼻隔膜因為變異形成兩個明顯的絨球，這就是它名稱的由來。不過，並不是所有絨球金魚的絨球都在嘴上部，也有的絨球金魚的絨球懸掛在嘴下部分。原始的絨球金魚是沒有背鰭的，新品種則有。

⇨ 分佈區域：中國。

⇨ 養魚小貼士：只有飼養在水質良好的魚缸中，才能使鼻部的生長物保持最佳狀態。

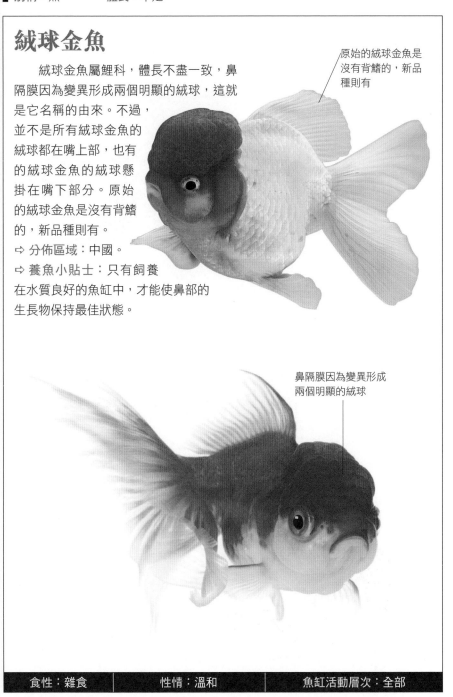

原始的絨球金魚是沒有背鰭的，新品種則有

鼻隔膜因為變異形成兩個明顯的絨球

食性：雜食　　　　性情：溫和　　　　魚缸活動層次：全部

紗尾金魚

　　紗尾金魚的體色因鱗片排列順序的不同而不同，不同品種的體長也不一樣。紗尾金魚優質品種的臀鰭與尾鰭是雙鰭，鰭在水中是飄動的，姿態飄逸優美，再加上背鰭高而直，這樣使得魚的姿態更加優雅。因紗尾金魚鰭部的飄逸性，使得它的整體觀賞性很高，被人們所喜愛。

⇨ 分佈區域：中國。

⇨ 養魚小貼士：紗尾金魚在魚缸中游動的時候，魚缸底部不能有太多碎石，否則會使魚體受傷。

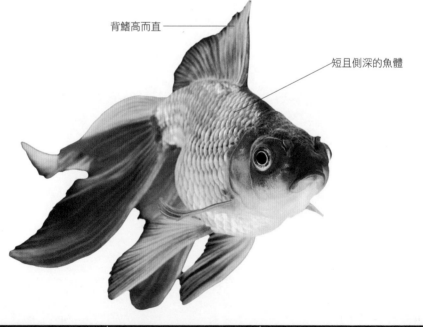

紗尾優質品種的臀鰭與尾鰭是雙鰭，鰭在水中飄動，姿態飄逸優美

背鰭高而直

短且側深的魚體

| 食性：雜食 | 性情：溫和 | 魚缸活動層次：全部 |

日本金魚

　　日本金魚的種類很多，魚體並沒有統一的標準，不同的魚體的顏色也不一致。通常魚頭比較發達，頭部有未完全發育的粉瘤狀覆蓋物；有的眼睛凸出，像望遠鏡，有的則比較平坦；背部線條從凸出的吻端開始，經過豐滿的頭蓋，順著頸、背、腰、尾筒連成像半圓形櫛梳般線條平順的弧形，緊接著是90°翹起的尾鰭，同時背部線條也很優美。

⇨ 分佈區域：日本。

⇨ 養魚小貼士：日本金魚喜歡群集，可同時飼養多條，但要注意提供足夠的游動空間。

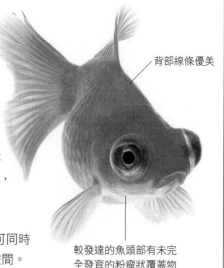

背部線條優美

較發達的魚頭部有未完全發育的粉瘤狀覆蓋物

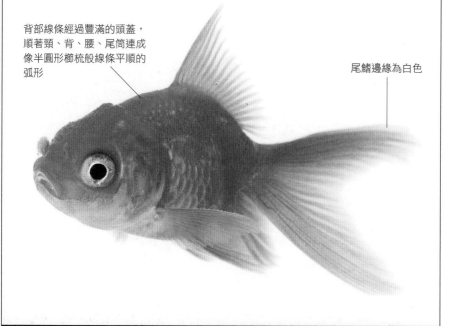

背部線條經過豐滿的頭蓋，順著頸、背、腰、尾筒連成像半圓形櫛梳般線條平順的弧形

尾鰭邊緣為白色

食性：雜食	性情：溫和	魚缸活動層次：全部

科：刺臀魚科
別稱：無　　　體長：20 厘米

綠太陽魚

綠太陽魚的魚體整體上呈棕色，上有很多斑紋，成魚魚體更加明顯。頭部比較大，在頭部有一條藍色花紋和黑色「耳蓋」，胸鰭無色，魚體有長尾柄，部分魚體邊緣呈橘黃色。

⇨ 分佈區域：北美洲的五大湖至墨西哥的河流湖泊中。

⇨ 養魚小貼士：綠太陽魚會與其他太陽魚雜交，屬肉食性，宜單養。

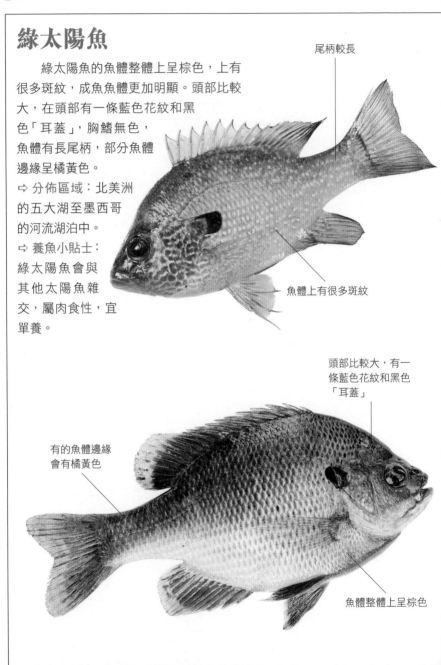

尾柄較長

魚體上有很多斑紋

頭部比較大，有一條藍色花紋和黑色「耳蓋」

有的魚體邊緣會有橘黃色

魚體整體上呈棕色

食性：肉食	性情：好爭鬥	魚缸活動層次：中層和底層

肥頭鰷魚

　　肥頭鰷魚魚體的整體呈金褐色，其中腹部的顏色比其他部位的顏色要淺一些，沿著腹部側面有一條貫穿魚體的黑線，這是肥頭鰷魚區別於其他魚類的比較顯著的特徵，肥頭鰷魚背鰭前端有一個槽口。雄性肥頭鰷魚的頭部比較肥大，繁殖時會長癤子。現在已經有人工培育出來的肥頭鰷魚，魚體顏色較深，呈金黃色。

⇨ 分佈區域：北美洲中部地區的河流中。

⇨ 養魚小貼士：在飼養的時候，最好單養。

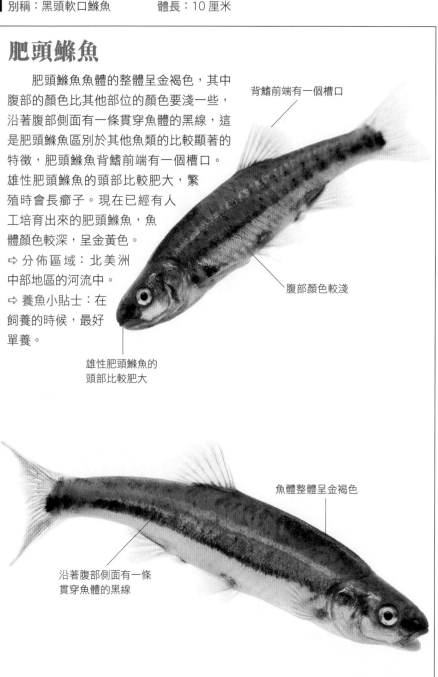

背鰭前端有一個槽口

腹部顏色較淺

雄性肥頭鰷魚的頭部比較肥大

魚體整體呈金褐色

沿著腹部側面有一條貫穿魚體的黑線

食性：雜食	性情：溫和	魚缸活動層次：上層和中層

科：鯉科
別稱：水中活寶石　　　體長：不定

錦鯉

　　錦鯉的原產地為中亞和西亞，後傳到中國。錦鯉在中國已有1,000餘年的養殖歷史，其種類有100多個，是風靡當今世界的一種高檔觀賞魚。錦鯉體態高雅，魚體修長，頭部較大，嘴部略寬，嘴上有兩對觸鬚，尾鰭強而有力，各個品種之間在體形上差別不大，主要是根據身體上的顏色和色斑的形狀來分類，有紅白、黃、藍紫、黑金、銀等多種顏色，身上的斑塊幾乎沒有完全相同的。

⇨ 分佈區域：東亞地區。

⇨ 養魚小貼士：錦鯉的食量很大，要設置有效的過濾系統來保持水質，由於錦鯉生長速度很快，必須要提供足夠大的空間。

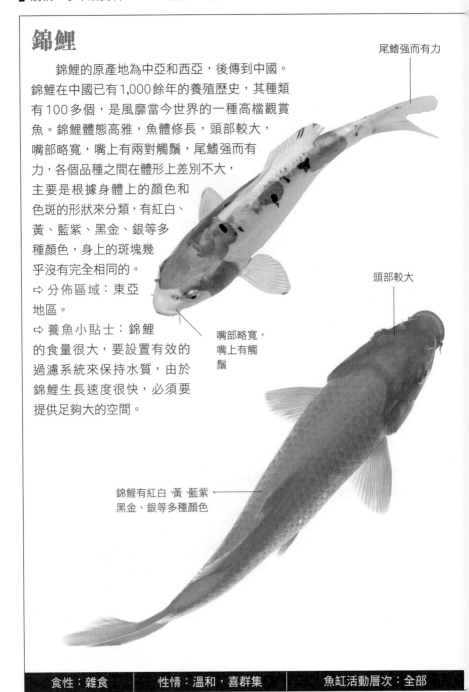

尾鰭強而有力

頭部較大

嘴部略寬，嘴上有觸鬚

錦鯉有紅白、黃、藍紫、黑金、銀等多種顏色

| 食性：雜食 | 性情：溫和，喜群集 | 魚缸活動層次：全部 |

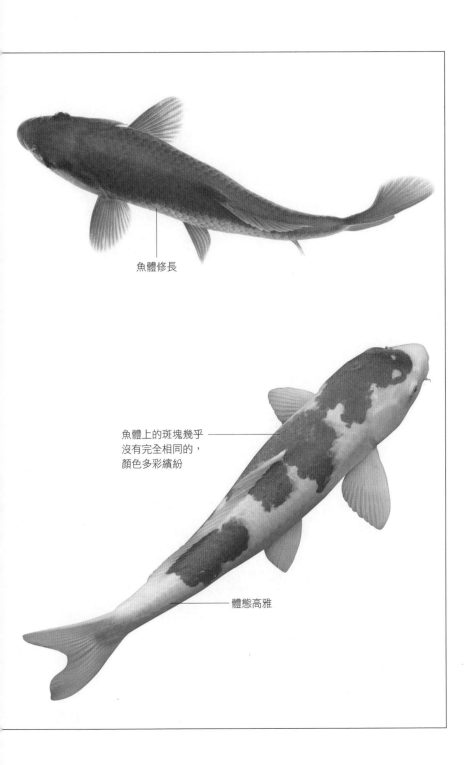

魚體修長

魚體上的斑塊幾乎
沒有完全相同的，
顏色多彩繽紛

體態高雅

科：刺臀魚科
別稱：無　　　　體長：22 厘米

南瓜籽

　　南瓜籽魚體的整體呈棕色，並且上面佈滿了藍綠色的閃光斑點；南瓜籽的頭部有波紋線和黑色「耳蓋」；腹部呈黃色；魚體的後部邊緣為淡紅色，在產卵期顏色會變得比之前深，卵一般產在雄魚挖的溝裏。

⇨ 分佈區域：美國、加拿大。

⇨ 養魚小貼士：南瓜籽會與綠太陽魚和藍鰓太陽魚雜交，不能混養。

有黑色「耳蓋」

頭和鰓蓋上有波浪線

魚體上佈滿了藍綠色的閃光斑點

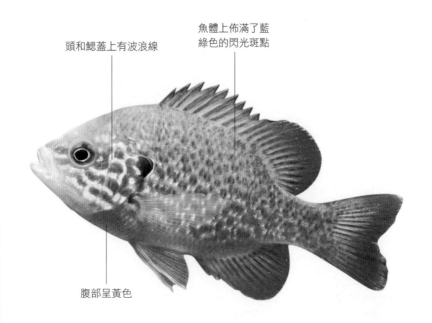

腹部呈黃色

| 食性：肉食 | 性情：溫和 | 魚缸活動層次：中層和底層 |

科：刺臀魚科
別稱：無　　　　　體長：15 厘米

橙點太陽魚

體色是棕色
並帶淺藍色

　　橙點太陽魚的體形比同屬的其他魚種
修長，體色是棕色並帶淺藍色。雄
魚體上分佈著橘紅色斑點，
發情時會發出「咕嚕」的
叫聲。雌魚身上的斑點為
深褐色，鰓蓋和側腹帶有藍
色。雄魚胸部和腹部為黃色，
「耳蓋」為黑色，有白色邊。
⇨ 分佈區域：美國北達科他州至得克薩
斯州間的溪流及湖泊。
⇨ 養魚小貼士：雄魚發情時會發出「咕嚕」
聲，可與其他太陽魚雜交，不可混養。

| 食性：肉食 | 性情：溫和 | 魚缸活動層次：中層和底層 |

科：鯉科　　　別稱：仙女紅鯽　　　體長：不定

仙女鯽

三角形的背鰭

單臀鰭

　　仙女鯽的體形與紗尾很相像，所不同
的是紗尾是雙臀鰭和尾鰭，而仙女鯽是單
臀鰭和尾鰭。仙女鯽通常在紗尾的
後代中發現，它的繁殖具有隱蔽性，
圖中所示仙女鯽是變種魚，體色呈金
色，擁有三角形的背鰭，魚體身上
的鱗片有規律的排列，看起來美
觀大方，而尾鰭部分則是單一
無色的。
⇨ 分佈區域：中國。
⇨ 養魚小貼士：仙女鯽喜歡群集，飼
養的時候應給予其良好的水質環境。

鱗片有規律的排列，
看起來美觀大方

| 食性：雜食 | 性情：溫和，喜群集 | 魚缸活動層次：全部 |

162
種觀賞魚的神秘世界

觀賞魚圖鑑

作者
趙嫣艷

責任編輯
李穎宜

封面設計
鍾啟善

排版
何秋雲

出版者
萬里機構出版有限公司
香港鰂魚涌英皇道1065號東達中心1305室
電話：2564 7511　　傳真：2565 5539
電郵：info@wanlibk.com
網址：http://www.wanlibk.com
　　　http://www.facebook.com/wanlibk

發行者
香港聯合書刊物流有限公司
香港新界大埔汀麗路 36 號
中華商務印刷大廈 3 字樓
電話：2150 2100　　傳真：2407 3062
電郵：info@suplogistics.com.hk

承印者
中華商務彩色印刷有限公司
香港新界大埔汀麗路 36 號

出版日期
二零一九年十二月第一次印刷

版權所有 · 不准翻印
All rights reserved.
Copyright ©2019 Wan Li Book Company Limited.
Published in Hong Kong.
ISBN 978-962-14-7148-2

本書原簡體版書名《觀賞魚圖鑒：162 種觀賞魚的神秘世界》，現繁體字版本由鳳凰含章文化傳媒（天津）有限公司授權香港萬里機構出版有限公司獨家出版發行，未經許可，不得以任何方式複製或抄襲本書的任何部分，違者必究。